LEE EUN HYE
SPECIAL EDITION

BLUE

이은혜

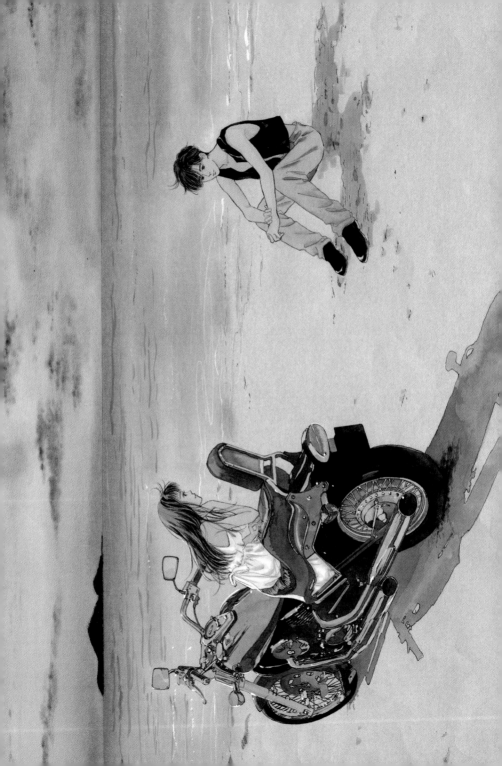

BLUE

LEE EUN HYE
SPECIAL EDITION

BLUE

4 이은혜

학산문화사

BLUE 4권

BLUE 4권 8

BLUE

SEA OF BLUE. 1

어머니는 모두에게
영원한 짐을 남기고
대답 없는 바다로 떠나가셨다.

당신이 마지막 잠에 들던 날—.

나는 바다로부터,
그 슬픈 섬으로부터 영원히
독립할 수 없음을 알았다.

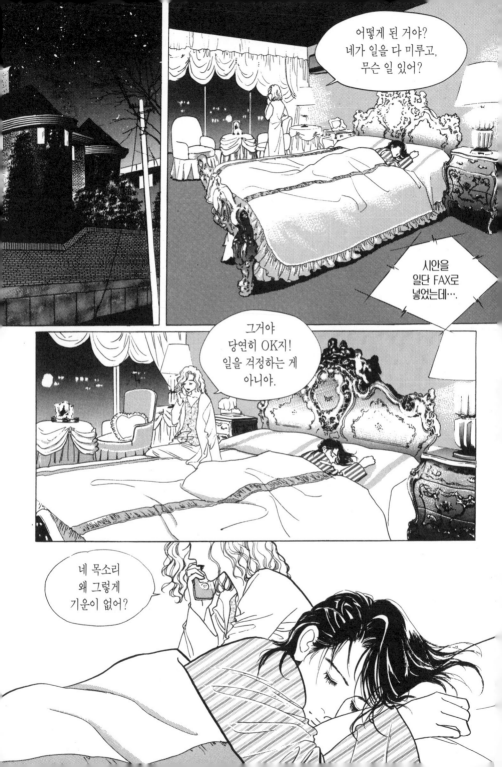

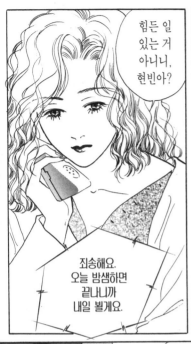

힘든 일 있는 거 아니니, 현빈아?

죄송해요. 오늘 밤샘하면 끝나니까 내일 뵐게요.

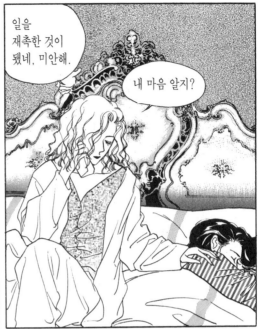

일을 재촉한 것이 됐네, 미안해.

내 마음 알지?

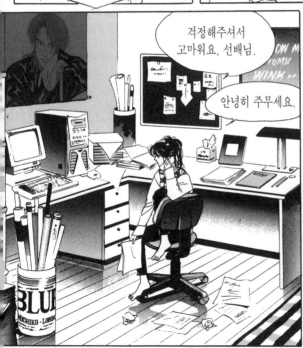

걱정해주셔서 고마워요, 선배님.

안녕히 주무세요.

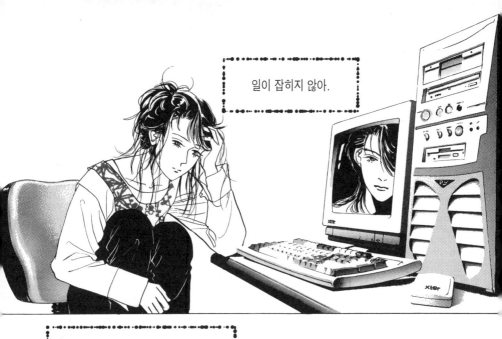

일이 잡히지 않아.

승표…,
너의 그런 표정은 처음 보았어.

결국 아무 말도 해주지
못했다.
인사도 제대로 못했어.

네 마지막 뒷모습이
선명하게 남아서…
가슴이 답답해!

승표야!!!

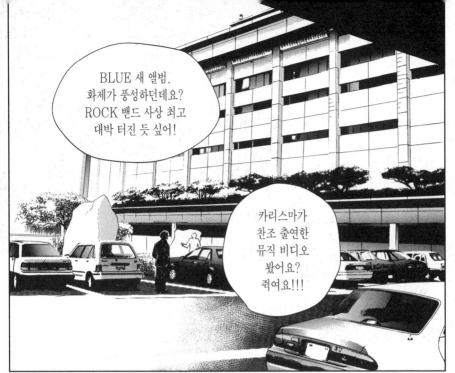

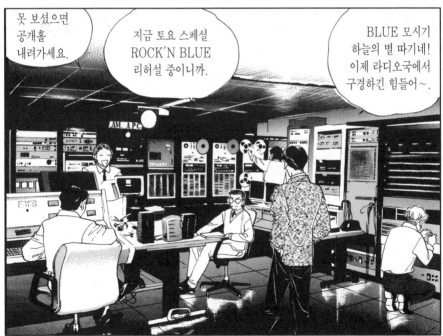

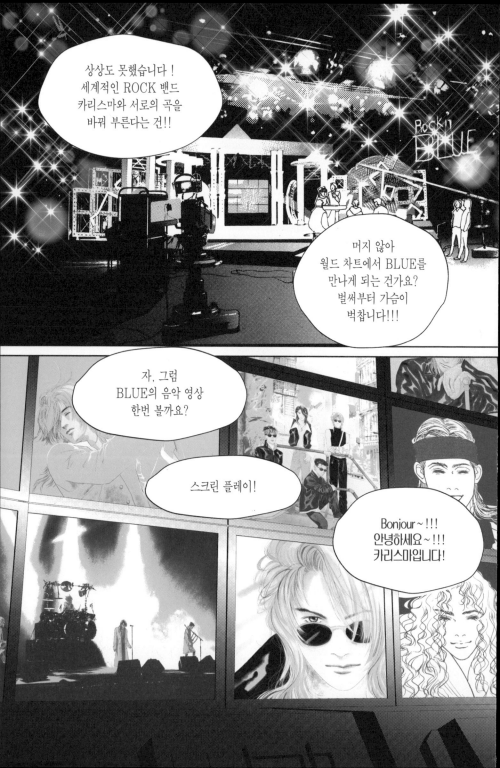

Hi-. JINO입니다!
곧 한국 팬들과 만날 생각에
흥분되고 매우 기쁩니다!
하윤은 우리의 보석 같은 친구죠.
ROCK의 시작은
그와 함께였습니다.

서로 다른 곳에 있지만
어디에 있든 멈추지 않고
우리가 시작한 ROCK의 역사를
계속 채워 나갈 것입니다.
BLUE의 이름으로~,
Charisma의 이름으로~.

REX입니다!
저희는 한국을 사랑합니다.
하윤의 조국이니까요. 하하….
우리의 국적은 ROCK!!!
지금은 비록 헤어져 있지만
언젠가 카리스마 보컬로서
다시 돌아올 것을 믿습니다.
그때까지
ROCK'N BLUE~!!!

마지막 공연 서울.
오프닝은 BLUE!
엔딩은 함께!

멋진데.

절대 봐주지
않을 거야.
주연이 뒤바뀌면
곤란하겠지?

우리 역시
들러리는
사양한다.

次席은 있을 수 없다.
BLUE ROCK,
마지막 희망이다.

달을 잠재울 수 있는 건
태양뿐이니까―.

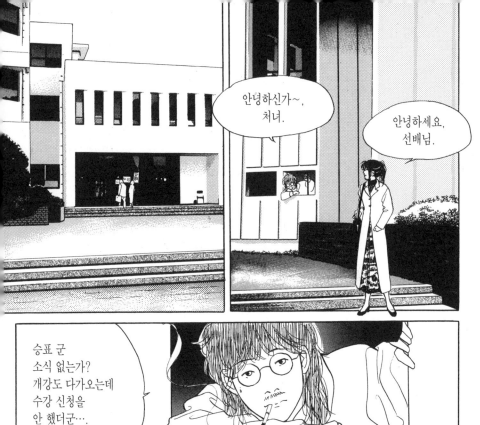

안녕하신가~, 처녀.

안녕하세요, 선배님.

승표 군 소식 없는가? 개강도 다가오는데 수강 신청을 안 했더군….

승표에 대해 아는 게 없어요. 누구보다 가까운 친구이면서도 말이죠.

나도 마찬가지야. 우린 그 녀석에게 들어주기만을 원했지 먼저 듣고자 한 적은 없었던 거야. 상냥한 배려에 기대기만 했던 거지.

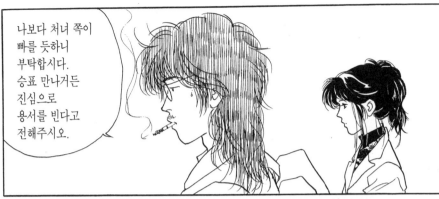

나보다 처녀 쪽이
빠를 듯하니
부탁합시다.
승표 만나거든
진심으로
용서를 빈다고
전해주시오.

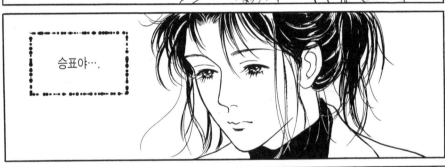

승표야….

해준이 지금
연습실 갔는데….
몇 번 전화한
학생이지?

내가 해준이한테
전해줬는데
아직도
통화 못했어요?

예…, 뭐.
어긋난 모양이죠.

예. 그럼.
안녕히 계세요.

연습실 늦게까지
있을 거니까
거기로 연락해봐요.
번번이 연결이 안 되니
내가 미안하네.

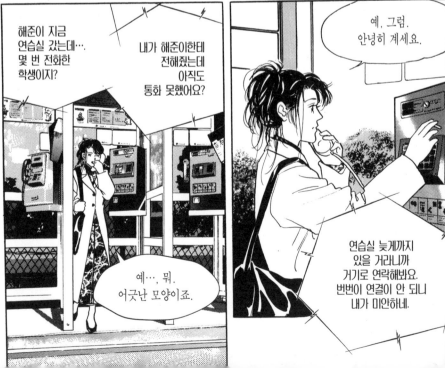

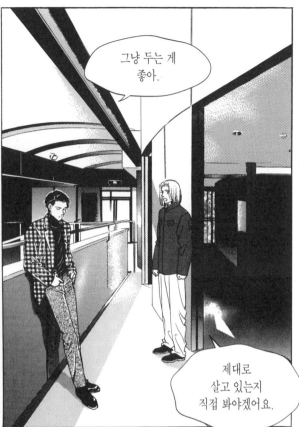

그냥 두는 게
좋아.

제대로
살고 있는지
직접 봐야겠어요.

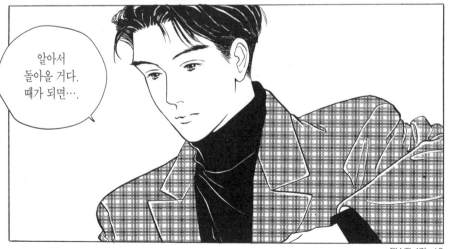

알아서
돌아올 거다.
때가 되면….

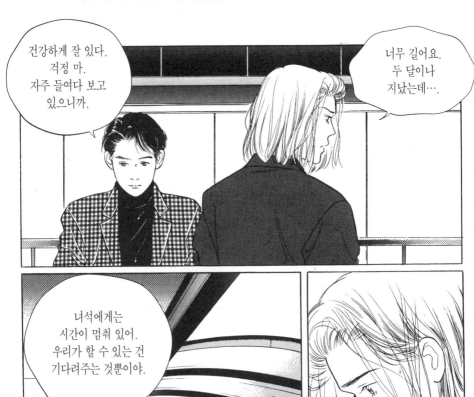

건강하게 잘 있다,
걱정 마.
자주 들여다 보고
있으니까.

너무 길어요.
두 달이나
지났는데….

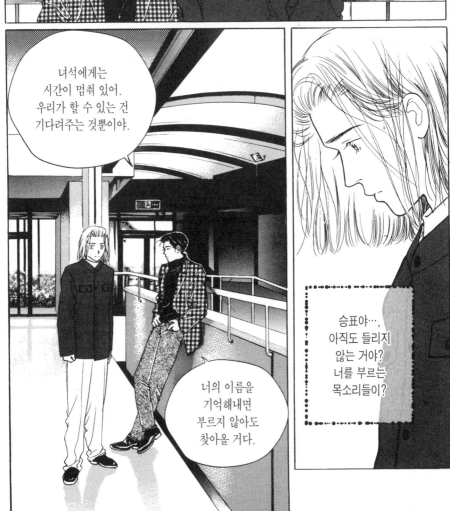

녀석에게는
시간이 멈춰 있어.
우리가 할 수 있는 건
기다려주는 것뿐이야.

너의 이름을
기억해내면
부르지 않아도
찾아올 거다.

승표야…,
아직도 들리지
않는 거야?
너를 부르는
목소리들이?

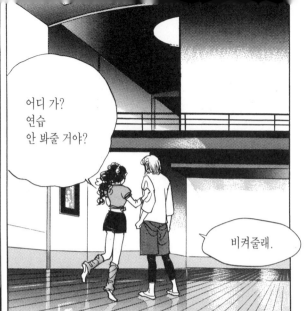

해준 오빠,
요즘 왜 그래?
썰렁해져
있잖아.

어디 가?
연습
안 봐줄 거야?

비켜줄래.

나한테 화난 거 있어?
알아듣게 말해, 그럼.
바보 만들지 말고!

비키라고 했지.

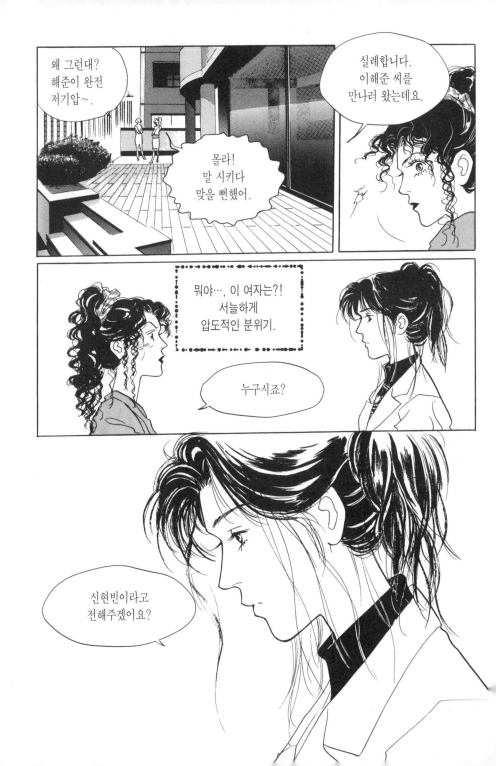

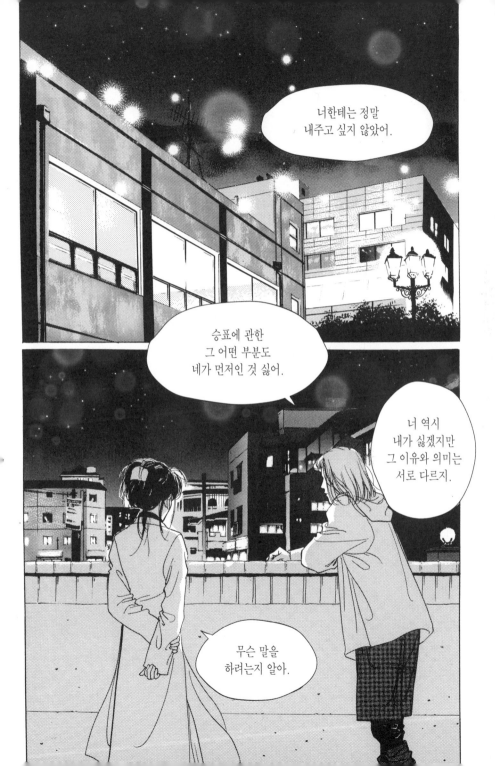

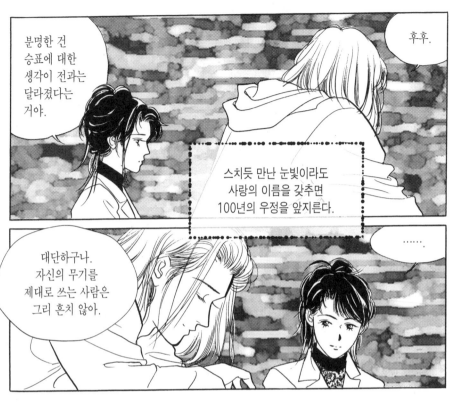

분명한 건
승표에 대한
생각이 전과는
달라졌다는
거야.

후후.

스치듯 만난 눈빛이라도
사랑의 이름을 갖추면
100년의 우정을 앞지른다.

대단하구나.
자신의 무기를
제대로 쓰는 사람은
그리 흔치 않아.

……

그래….
잠자는 왕자를
눈 뜨게 할 사람은
결국 공주님이니까.

하물며
계절을 지낸 연인의
가속도를 잴 단어가
있을까.

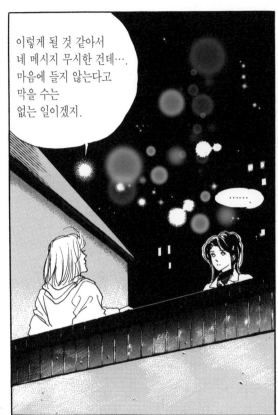

이렇게 될 것 같아서
네 메시지 무시한 건데….
마음에 들지 않는다고
막을 수는
없는 일이겠지.

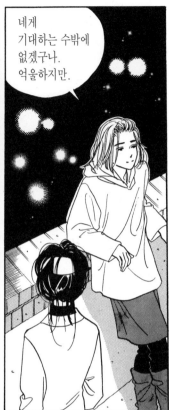

네게
기대하는 수밖에
없겠구나.
억울하지만.

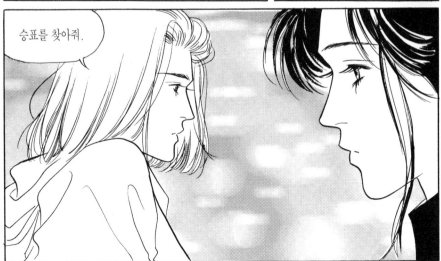

승표를 찾아줘.

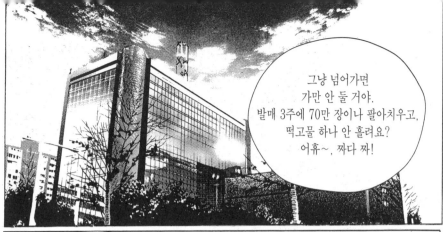

그냥 넘어가면
가만 안 둘 거야.
발매 3주에 70만 장이나 팔아치우고,
떡고물 하나 안 흘려요?
어휴~, 짜다 짜!

100만 장 넘으면
잔치 한다니까
기다려요.

일주일 후네?
이 속도면 문제 없잖아요?
정말 굉장하지 않아?
우리나라 ROCK 그룹 사상
100만 장 돌파라니!

BLUE 준비하세요!
곧 들어갑니다!

와우!

OK, 다 끝났어요.

BLUE 들어갑니다.

와~, 오늘 더욱 근사한데!!

하윤 씨, 잠깐.

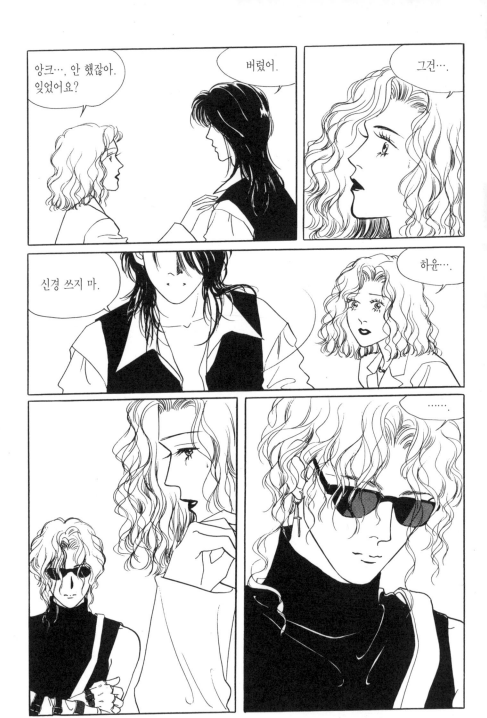

안녕하세요.

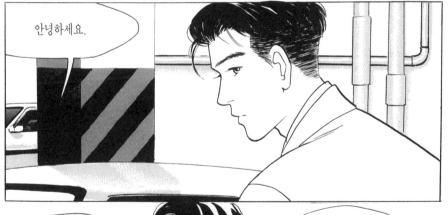

전화 드렸던
신현빈입니다.

사무실 쪽에는
통제가 심해서
빌 수가 없더군요.

또 거절하시더라도
직접 뵙고 싶었습니다.

승표를 언제까지
기다리기만 한다는 건
좋지 않다고 생각해요.

제 생각이
짧을 수도 있겠지만
누군가 문을 열어줄
사람을 필요로 하고
있는지도 모르잖아요.

침묵의
진공 상태를
깰 수 있는
어떤 계기든
만들어져야
하니까.

그게
학생이라는
건가?

……․

그 어떤 특별한
자격을
물으신다면,

더 이상
드릴 말씀이
없습니다.

하지만 승표를
만나지 않고는
견딜 수 없이
답답해서…

……．

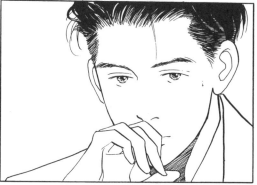

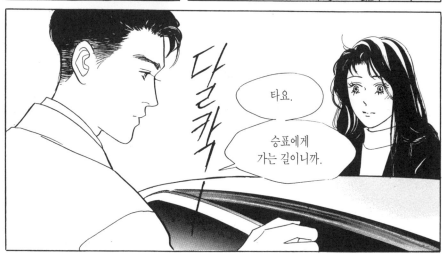

달
칵

타요.

승표에게
가는 길이니까.

제 생각이
짧았던 것
같아요.

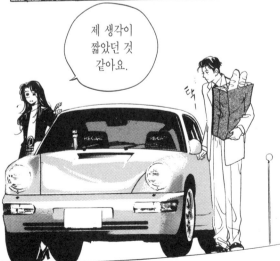

타-

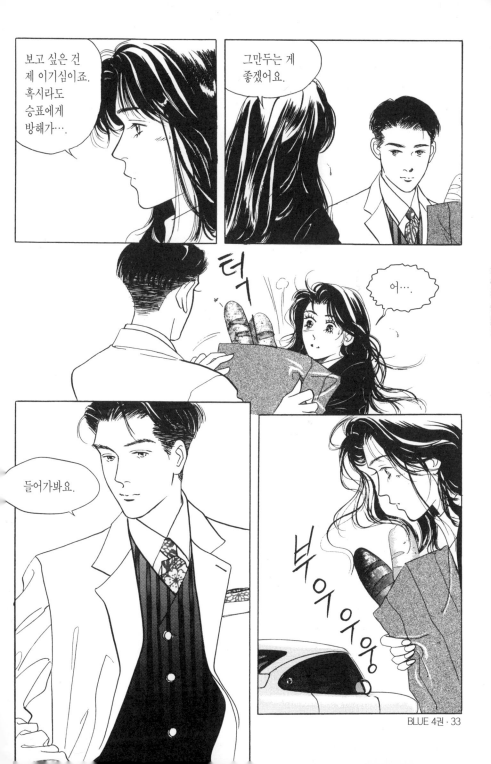

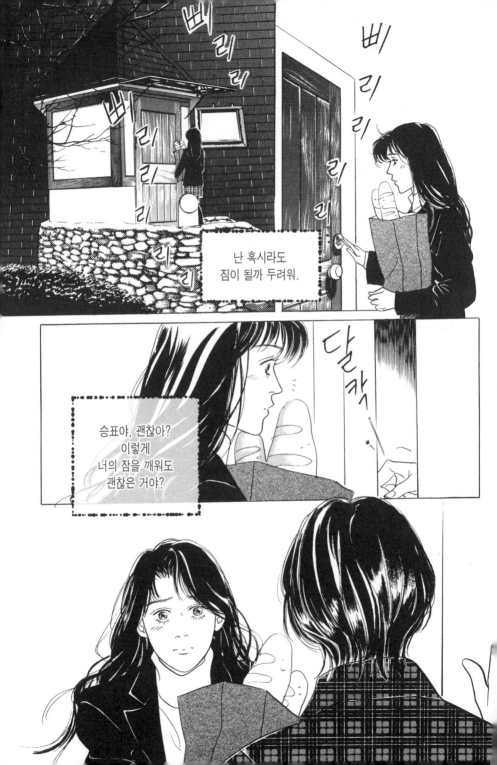

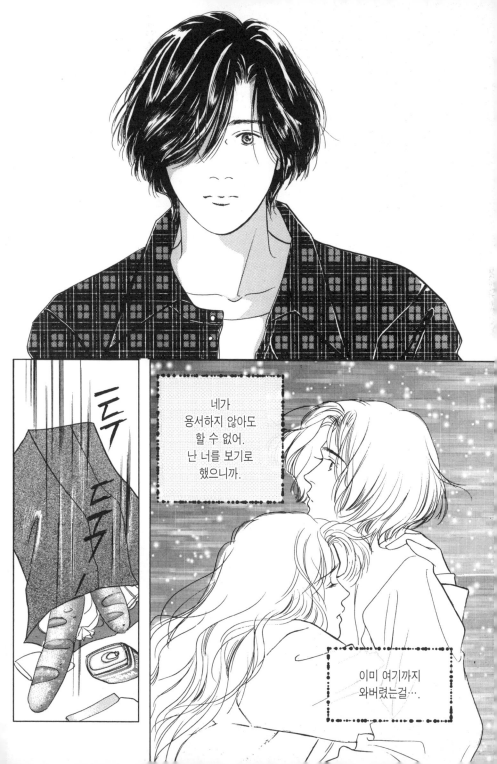

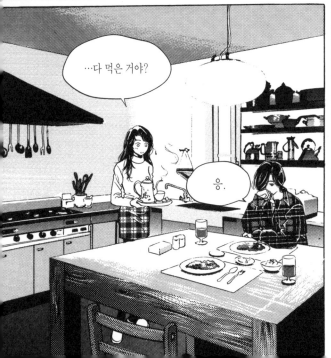

…다 먹은 거야?

응.

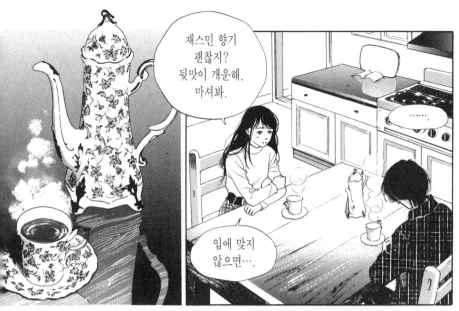

재스민 향기
괜찮지?
뒷맛이 개운해,
마셔봐.

……

입에 맞지
않으면…

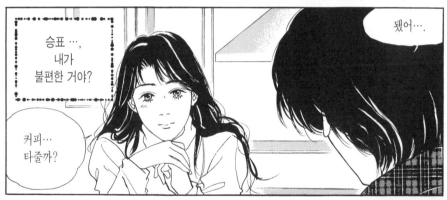

됐어…

승표 …,
내가
불편한 거야?

커피…
타줄까?

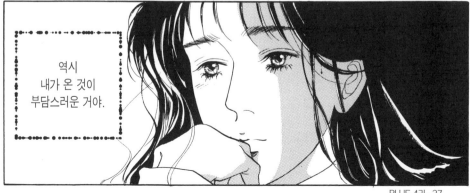

역시
내가 온 것이
부담스러운 거야.

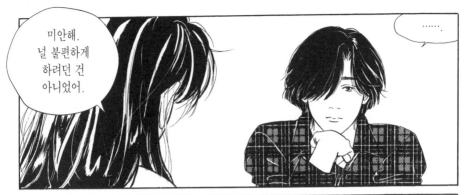

미안해.
널 불편하게
하려던 건
아니었어.

......

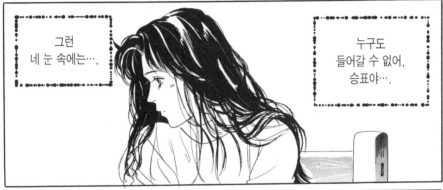

그런
네 눈 속에는…,

누구도
들어갈 수 없어,
승표야….

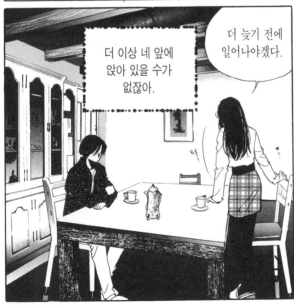

더 늦기 전에
일어나야겠다.

더 이상 네 앞에
앉아 있을 수가
없잖아.

그만 갈게—.

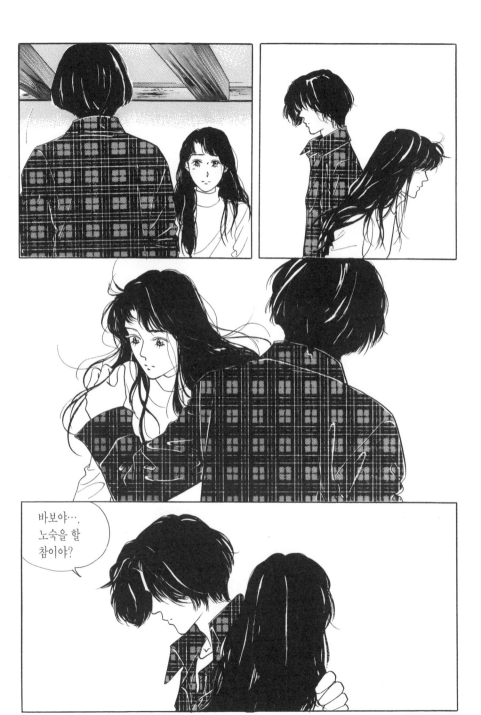

2층 침실이
그나마
정돈돼
있으니까
쉬어.

견딜 수가
없었어,
나….

네 뒷모습만
자꾸 떠올라서…,
가슴이 답답했어.
너의 얼굴이
기억나지 않았어.

아무리
떠올리려 해도
네 웃는 얼굴이
생각나지
않았어!

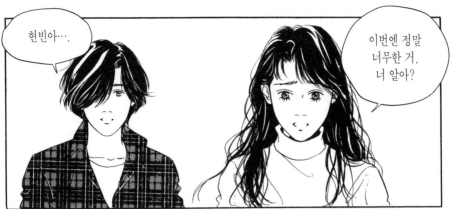

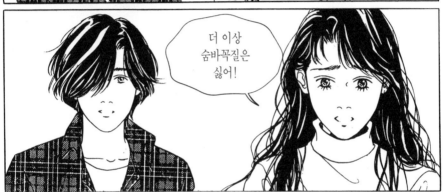

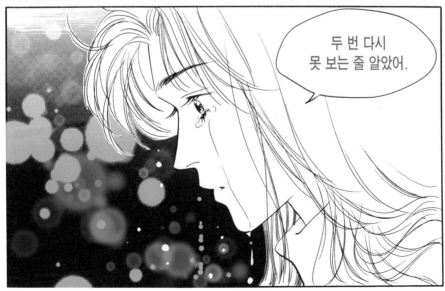

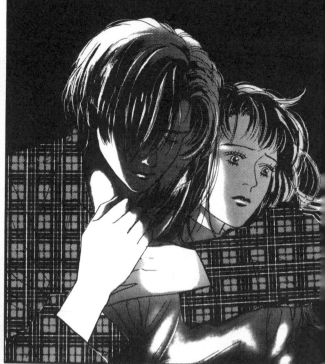

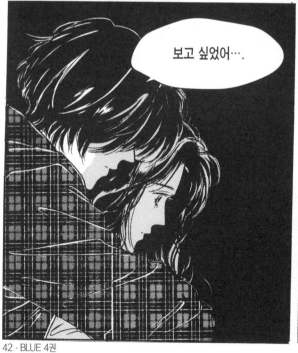

보고 싶었어….

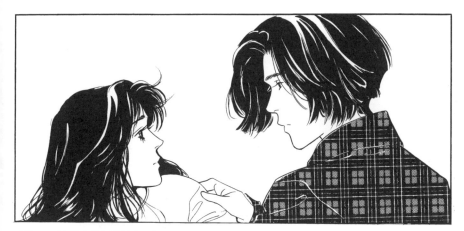

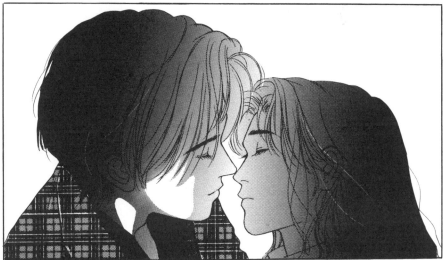

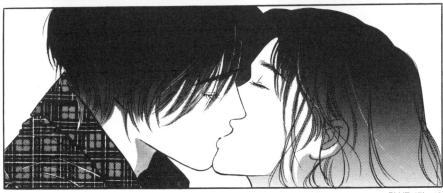

어머니…,
나 그만 잠에서
깨어나고 싶어요.

그러니 날 용서하지 마세요.

우리의 마지막 인사
가슴에 묻고
그 시간도 함께
보내드려야 할 테니까….

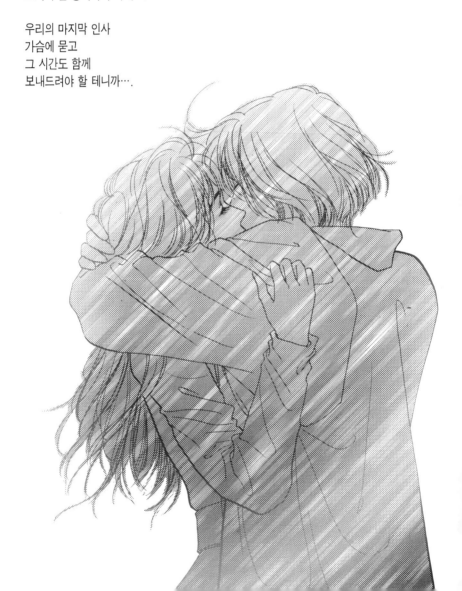

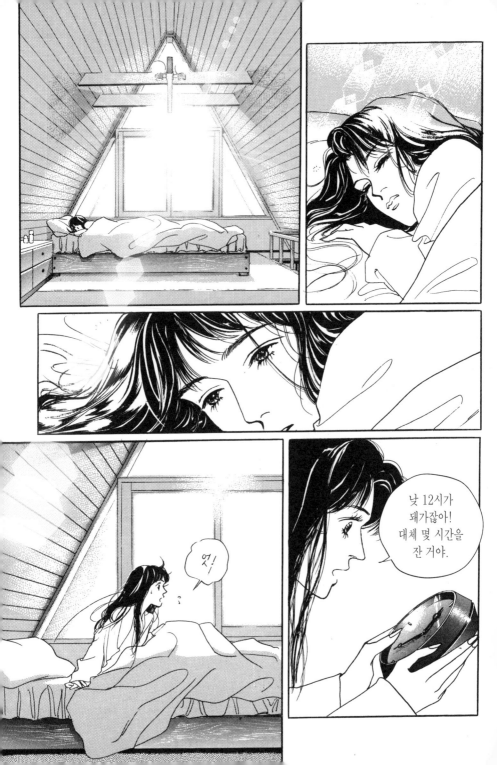

안녕—.

뽕 뽕 뽕…

어, 잘 잤어?

응….
뭐 하는 거야?

왠지
어색해.

냄새 근사하지?
신선한 야채 스프.

먹을 만
할 거야.

와….

맛있어
보여!

응!
성공적인 거
같지?

맛 봐.

응….

차 마시자.
커피?
재스민?

응.

승진 형
매번 가져와서
보다시피.

와아….

귀여운
구석이 있지?
자기가
좋아한다고
보따리로
싸 보내잖아?
하하―.

승표야….

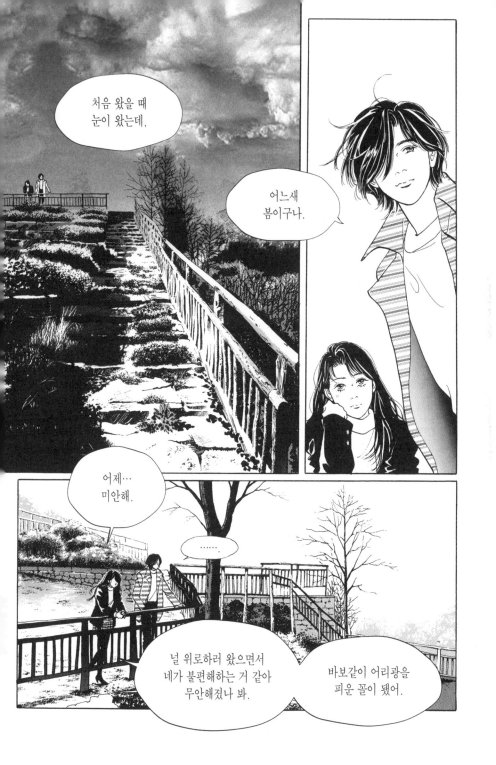

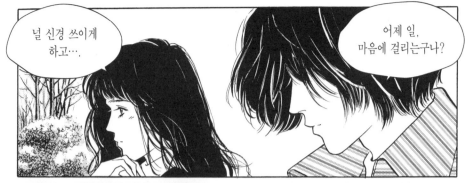

널 신경 쓰이게
하고….

어제 일,
마음에 걸리는구나?

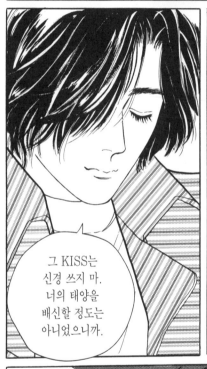

그 KISS는
신경 쓰지 마.
너의 태양을
배신할 정도는
아니었으니까.

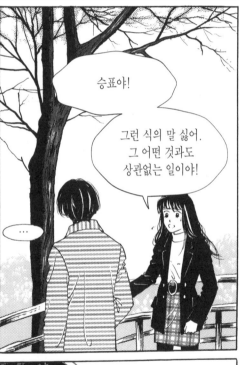

승표야!

그런 식의 말 싫어.
그 어떤 것과도
상관없는 일이야!

…

…그건 내
진심이었어.

설명하기
어색하지만
난….

…무슨 말을
하려는 거야.

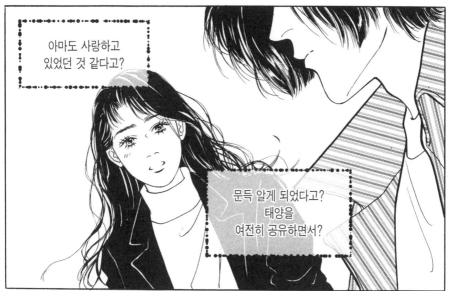

아마도 사랑하고
있었던 것 같다고?

문득 알게 되었다고?
태양을
여전히 공유하면서?

이 봄의 시작과 함께
걷게 될 거다.

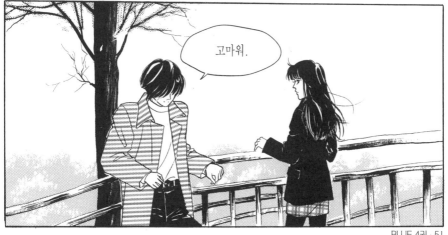

고마워.

넌 그대로 있으면 돼.

또 다시 맞을 겨울까지는
네 곁에 이를 거니까.

너를 안고
살아 있다는 것이
무엇인지 알았어.

내가 왜 살아 있는지
알 수 없었지만
분명히 난 살아 있었어.

네 맥박의 진동이
전해져 오며
소리치고 있었어.

사라지는 것과
살아 있는 것의
차이를 말하고 있었어.

生을 느낄 수 있었어.

넌 살아 있어.

넌 살아 있어….

그리고…
난 살고 싶었어.

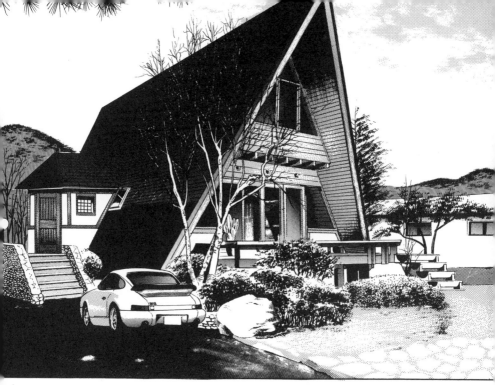

형님
오셨나 봐.

형… 안녕하세요.

차를 준비할게. 고마워. ……

형.

고마워.

응...

우와

치익

삐삐

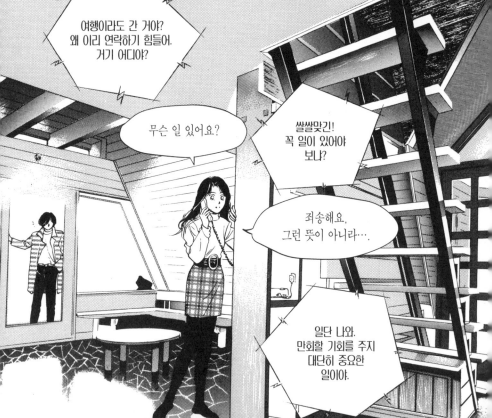

여행이라도 간 거야?
왜 이리 연락하기 힘들어.
거기 어디야?

무슨 일 있어요?

쌀쌀맞긴!
꼭 일이 있어야
보나?

죄송해요,
그런 뜻이 아니라…

일단 나와.
만회할 기회를 주지
대단히 중요한
일이야.

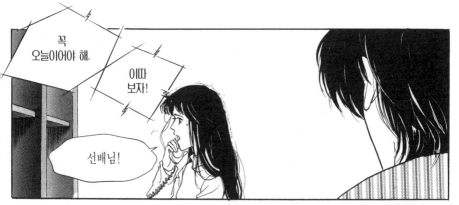

꼭
오늘이어야 해.

이따
보자!

선배님!

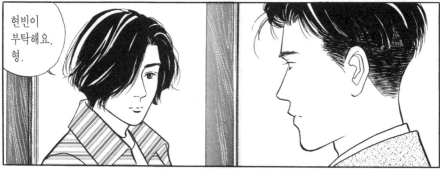

현빈이
부탁해요,
형.

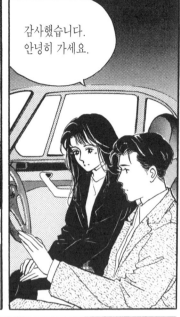

감사했습니다.
안녕히 가세요.

고마워요.

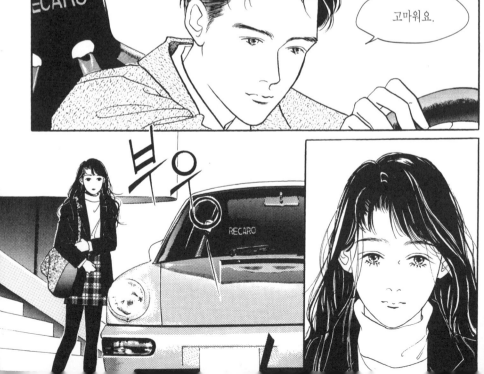

부오

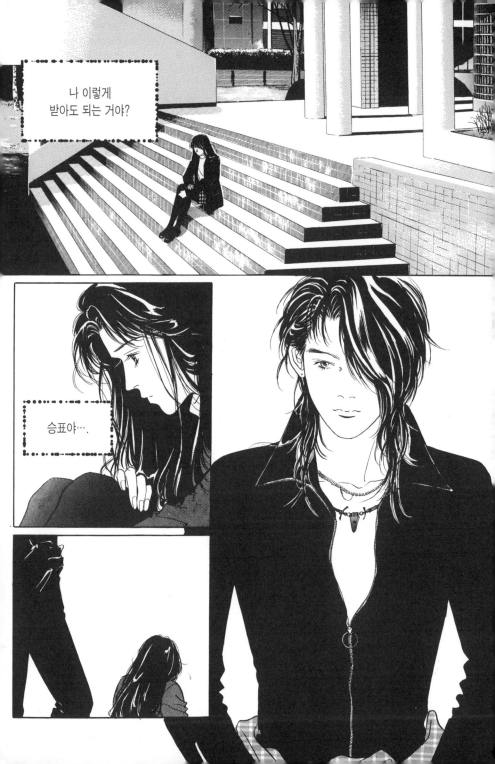

BLUE

SEA OF BLUE. 2

이제 내 가슴은
두 몫으로 울어야 한다.

당신이 받아들이지 못했던
운명과 삶,
당신이 눈 감았던 사랑을
긍정해야 한다.

나는 바다로부터
겸손한 受任만이
내 영혼의 정체성을
증거하는 것임을 알았다.

침묵….

오래도록 바다는
자신이 잉태한 섬을
품에 안고
조용히 울어주었다.

Hi−.

안녕하세요.

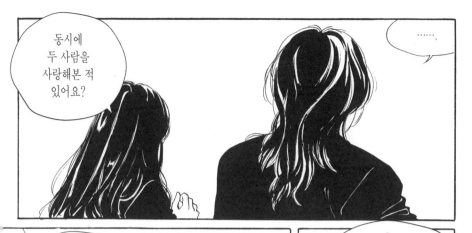

동시에
두 사람을
사랑해본 적
있어요?

…….

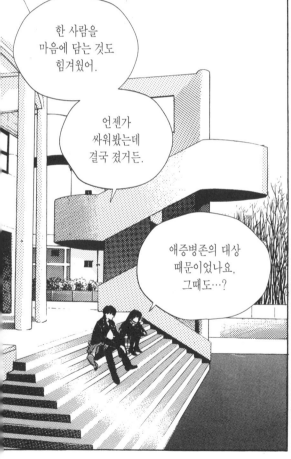

한 사람을
마음에 담는 것도
힘겨웠어.

언젠가
싸워봤는데
결국 졌거든.

애증병존의 대상
때문이었나요,
그때도…?

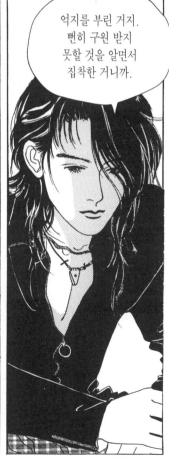

억지를 부린 거지.
뻔히 구원 받지
못할 것을 알면서
집착한 거니까.

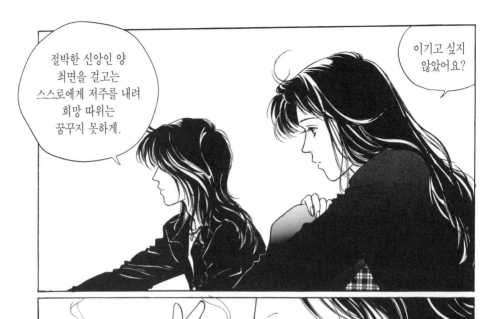

절박한 신앙인 양
최면을 걸고는
스스로에게 저주를 내려
희망 따위는
꿈꾸지 못하게.

이기고 싶지
않았어요?

승패에는 관심을
두지 않으니까.

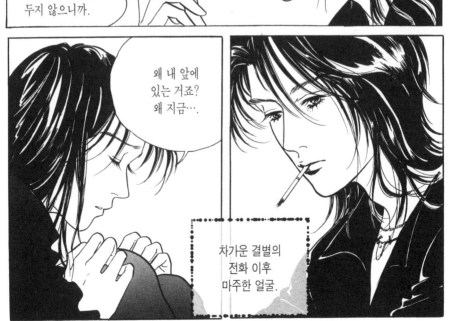

왜 내 앞에
있는 거죠?
왜 지금…

차가운 결별의
전화 이후
마주한 얼굴.

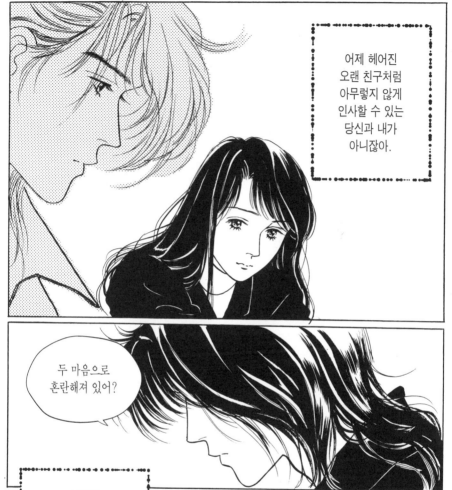

어제 헤어진
오랜 친구처럼
아무렇지 않게
인사할 수 있는
당신과 내가
아니잖아.

두 마음으로
혼란해져 있어?

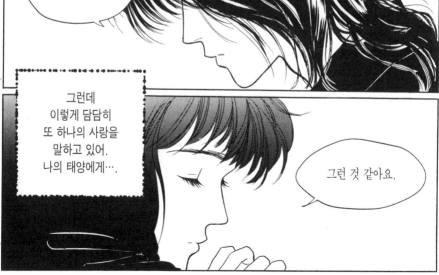

그런데
이렇게 담담히
또 하나의 사랑을
말하고 있어.
나의 태양에게….

그런 것 같아요.

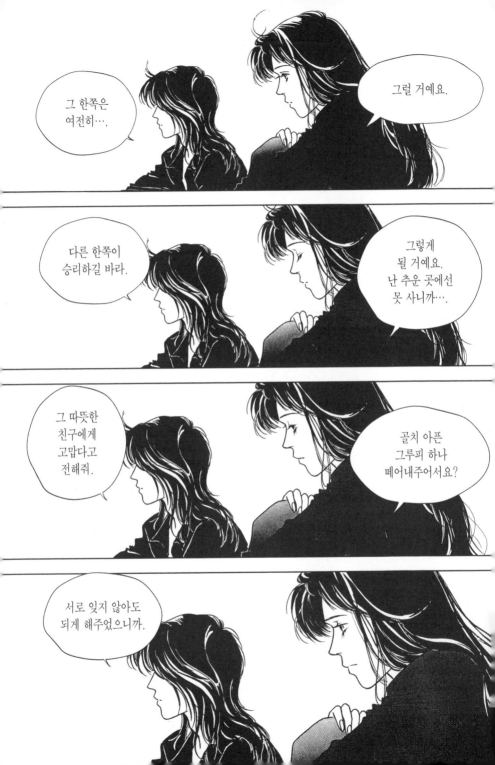

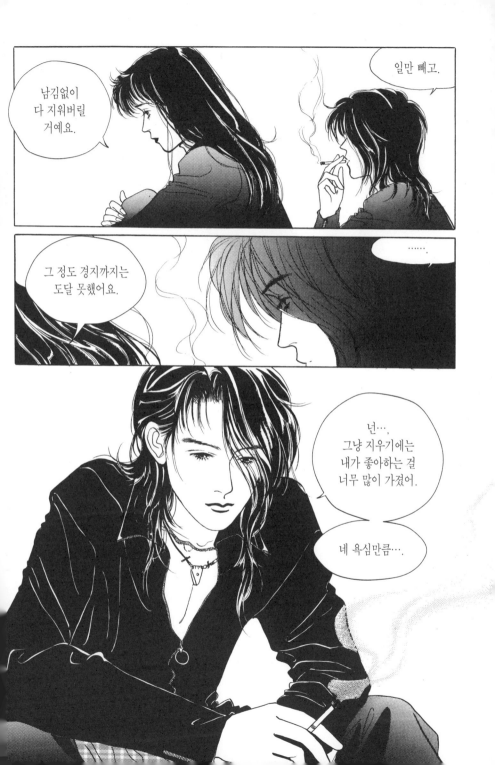

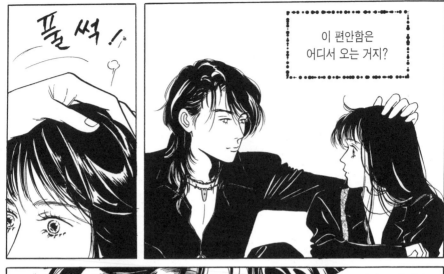

풀썩!

이 편안함은
어디서 오는 거지?

다시 보게 돼서
반가워.

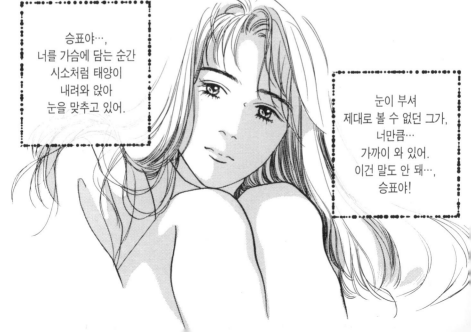

승표야…,
너를 가슴에 담는 순간
시소처럼 태양이
내려와 앉아
눈을 맞추고 있어.

눈이 부셔
제대로 볼 수 없던 그가,
너만큼…
가까이 와 있어.
이건 말도 안 돼…,
승표야!

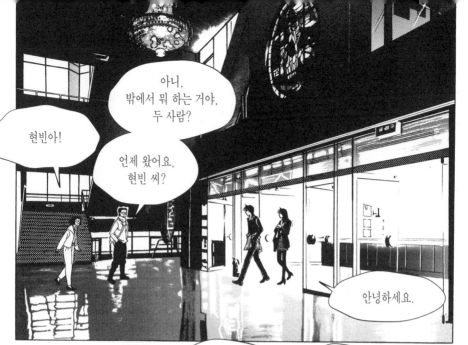

아니,
밖에서 뭐 하는 거야,
두 사람?

현빈아!

언제 왔어요,
현빈 씨?

안녕하세요.

어떻게
된 거야,
너…!

뭐…?

야아…, 이하윤.
극기 훈련 해?
따뜻한 곳 놔두고
밖에 앉아
무슨 밀담이신가?

혼자…,
승표한테
갔었다며?

……

안녕하세요.

이게 누구야?
와아…, 신현빈!

용안 뵙기가
하늘의
별 따기네요,
정말~!

어디 갔었어?
연락이 전혀
안 되데?

갑자기 인기가
치솟는 거 보니
뭔가 있군요?

눈치 챘구나?
자, 이겁니다!
숙제!

이번 유럽 촬영,
수작이 많아요.
이재하 씨랑
역작 만들어보라구.

BLUE 영상집!
베스트셀러가
될 거야.

우와~, 산더미!

이번 영상은
기존의 것들과
달리 갈 생각이야.

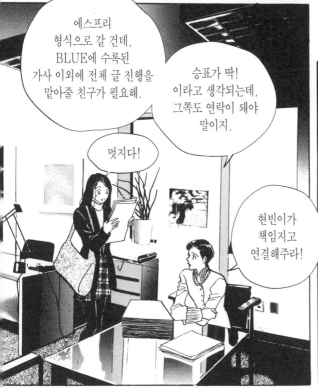

에스프리
형식으로 갈 건데,
BLUE에 수록된
가사 이외에 전체 글 진행을
맡아줄 친구가 필요해.

승표가 딱!
이라고 생각되는데,
그쪽도 연락이 돼야
말이지.

멋지다!

현빈이가
책임지고
연결해주라!

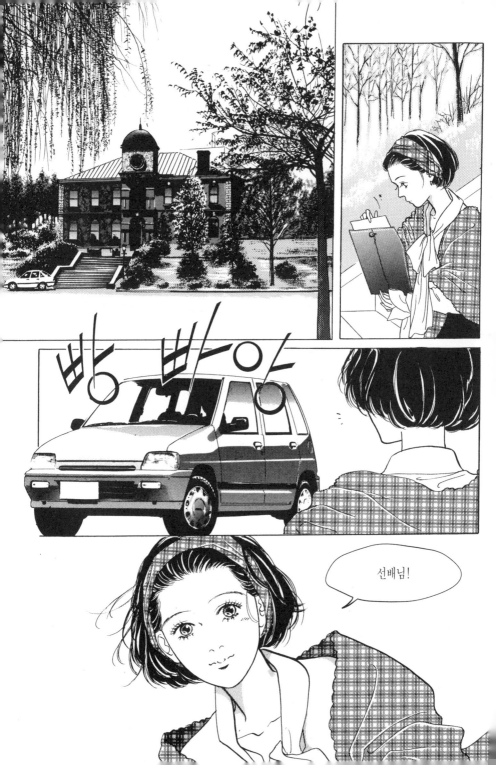

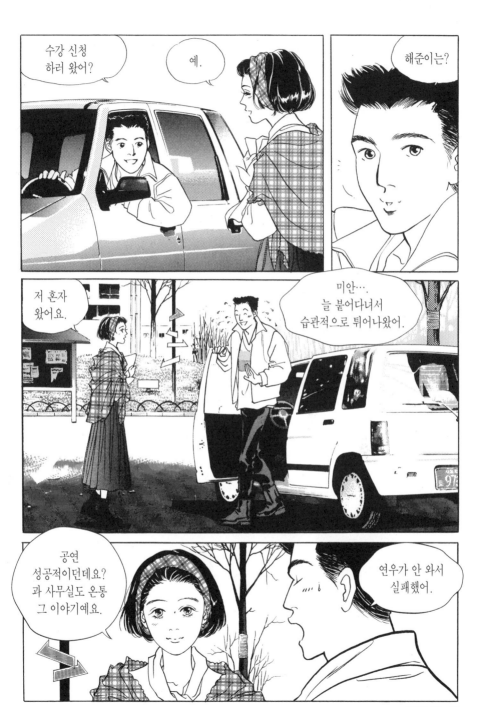

죄송해요.

오늘 공연 가려던 참이었는데.

꽃 사 갈게요.

진짜?

선배님…

고마워! 꽃 한 송이 없이 막 내리는 줄 알았찡! 으흐흑.

ㅎ이 으ㅡ…

내가 준 꽃은 꽃이 아니란 말인가요?

네가 여기 웬일이냐?

안녕, 언니!

안녕…

늬 학교 기사들이 시큰둥하냐? 남의 동네 얼쩡거리게…

편애가 심하시네. 연우 언니 앞에서는 특히 더!

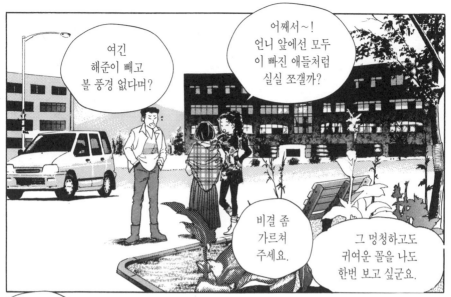

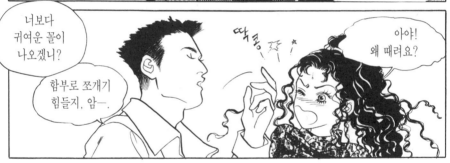

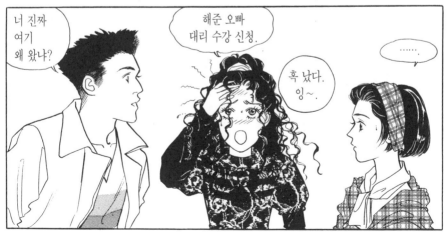

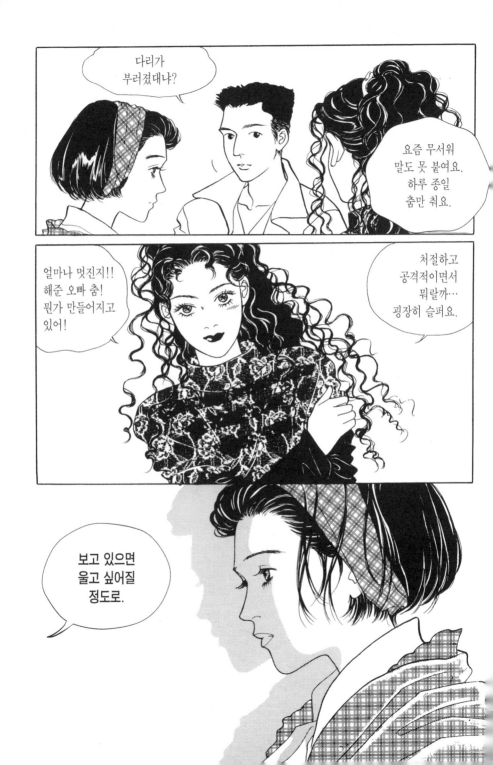

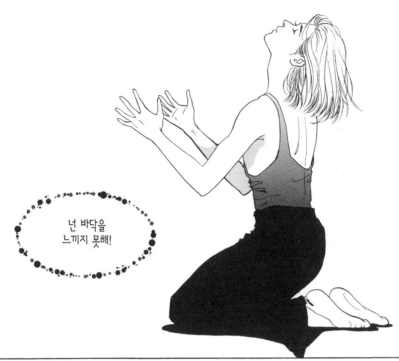

넌 바닥을
느끼지 못해!

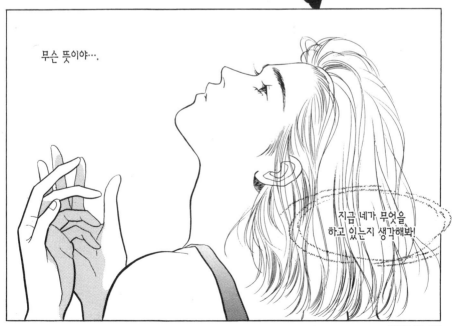

무슨 뜻이야….

지금 네가 무엇을
하고 있는지 생각해봐!

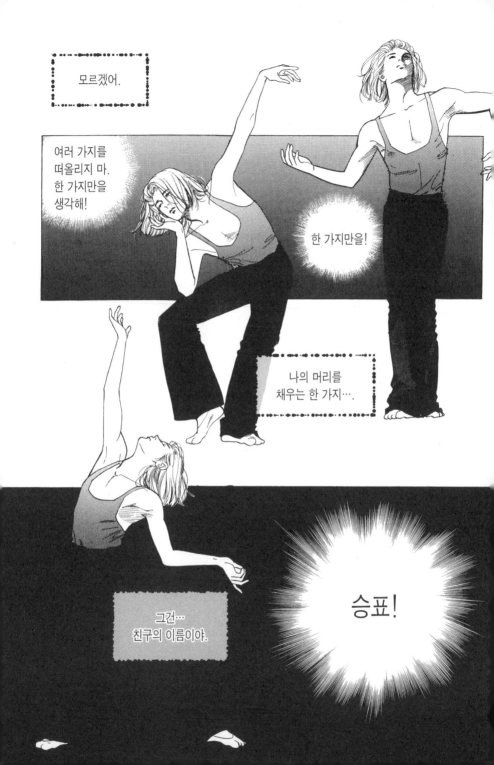

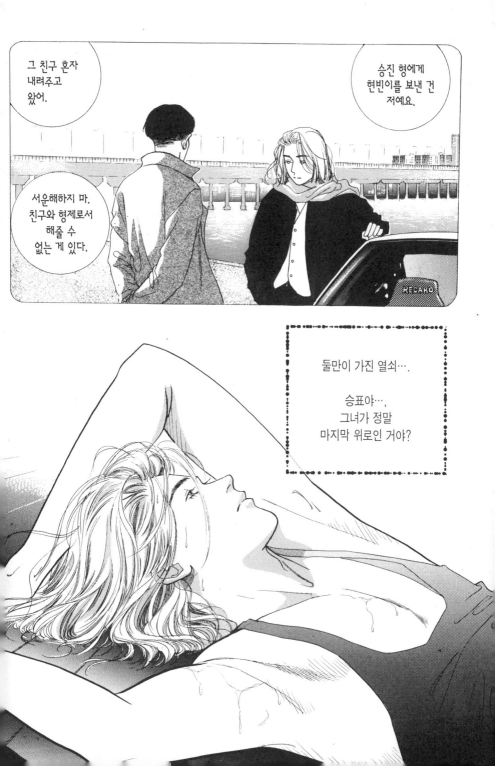

그 친구 혼자
내려주고
왔어.

승진 형에게
현빈이를 보낸 건
저예요.

서운해하지 마.
친구와 형제로서
해줄 수
없는 게 있다.

둘만이 가진 열쇠….

승표야…,
그녀가 정말
마지막 위로인 거야?

♡ CHO…

까불지
말랬지?

팟

으앗!

사랑하는
사람하고
뽀뽀하는 게
뭐 잘못됐니?

왈
왈

지금 뭐 하는
거야?

오빠 전화!

너!

여보세요.

나,
신현빈.

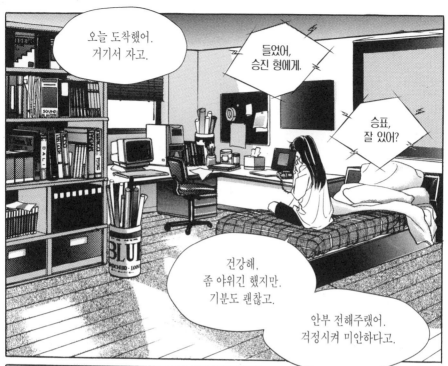

오늘 도착했어.
거기서 자고.

들었어,
승진 형에게.

승표,
잘 있어?

건강해,
좀 야위긴 했지만.
기분도 괜찮고.

안부 전해주랬어.
걱정시켜 미안하다고.

수고가 많구나.
개선장군이
파발 노릇까지.

……

네 덕분에
승표 본 거니까
전화한 거야.

커미션인가?

불쾌한 암거래라도 한 기분이군.

용건 끝났어. 끊자.

너랑 말싸움 할 만큼 여유롭지 않아.

지금 내 머릿속은 혼돈으로 가득해….

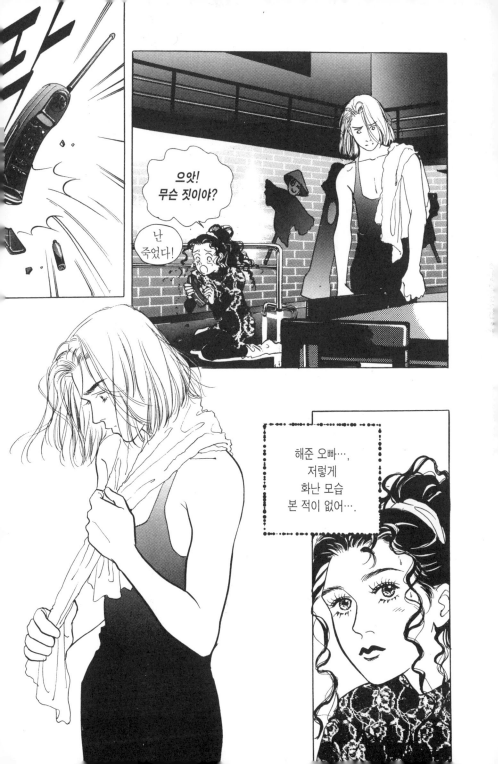

라서경!

예에…, 예!

윤 선배 공연이
몇 시라고 했지?

7시…

너, 시간 돼?

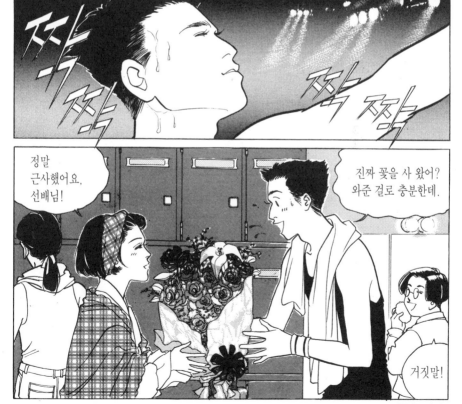

정말
근사했어요,
선배님!

진짜 꽃을 사 왔어?
와준 걸로 충분한데.

거짓말!

해준 오빠.

윤 선배
보러 안 가요?

오빠~!

아…, 끝났니?

눈 뜨고
졸기라도
한 거야?

왜 그래요?
정신 나간
사람 같아.

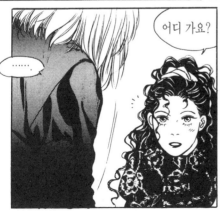

……

어디 가요?

인사하러….

……

예쁜 후배가
꽃다발 들고
올 거라고 얼마나
떠벌였는데요!

쫑파티 가자,
연우야.
꽃값 갚게 해줘!

축하해요!

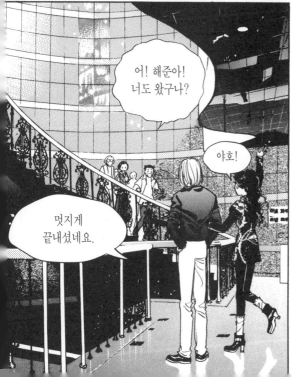

어! 해준아!
너도 왔구나?

야호!

멋지게
끝내셨네요.

연우 왔구나?

잘 있었어?

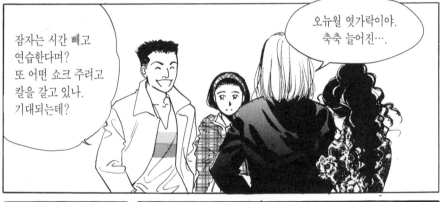

잠자는 시간 빼고
연습한다며?
또 어떤 쇼크 주려고
칼을 갈고 있나.
기대되는데?

오뉴월 엿가락이야.
축축 늘어진….

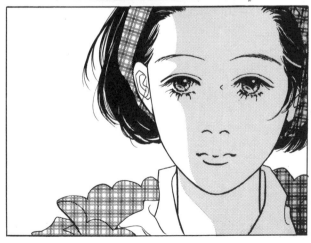

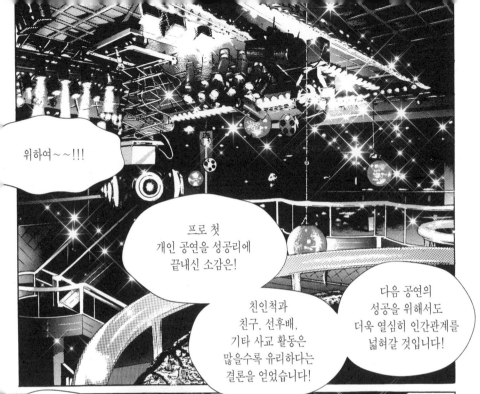

위하여~~!!!

프로 첫
개인 공연을 성공리에
끝내신 소감은!

친인척과
친구, 선후배,
기타 사교 활동은
많을수록 유리하다는
결론을 얻었습니다!

다음 공연의
성공을 위해서도
더욱 열심히 인간관계를
넓혀갈 것입니다!

객석 전부가
[선]배랑 아는 사람이더라.
더 사귀면 그 이름 다
어떻게 외우려고?

지금도
머리 깨지고
있잖아.

뭐야?!

Let's
Dance!

와우!
음악
죽인다!

춤추러
가세!

맞기 전에
튀는 거?

해준이 너무
폭주하는 거 아니야?

멋지게
망가져야지!

오빠아~,
그만 마시고
추러 가자.
응?

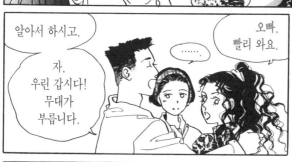

알아서 하시고.

자,
우린 갑시다!
무대가
부릅니다.

오빠,
빨리 와요.

……

해준아….

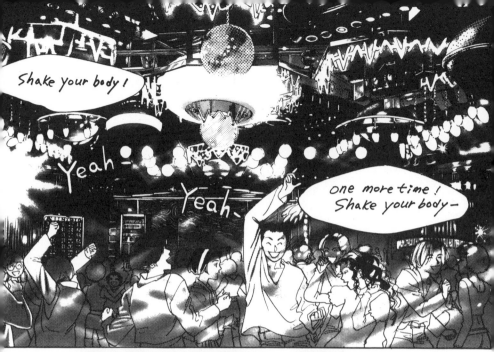

Next stage
Dream in LOVE─.
두 번째 사랑을
보내며…

프리마 돈나!
제게 영광의
기회를~!

소원
푸시네요,
선배님~!

아…, 저─.

약속했잖아,
연우야.
나 꽃값 갚게….

선배님….

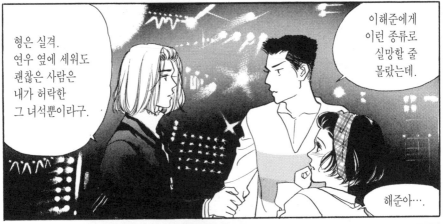

형은 실격.
연우 옆에 세워도
괜찮은 사람은
내가 허락한
그 녀석뿐이라구.

이해준에게
이런 종류로
실망할 줄
몰랐는데.

해준아….

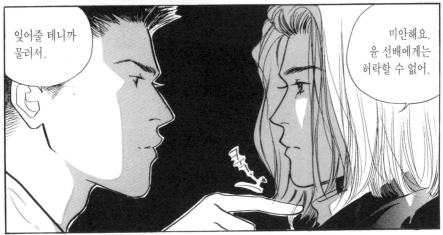

잊어줄 테니까
물러서.

미안해요.
윤 선배에게는
허락할 수 없어.

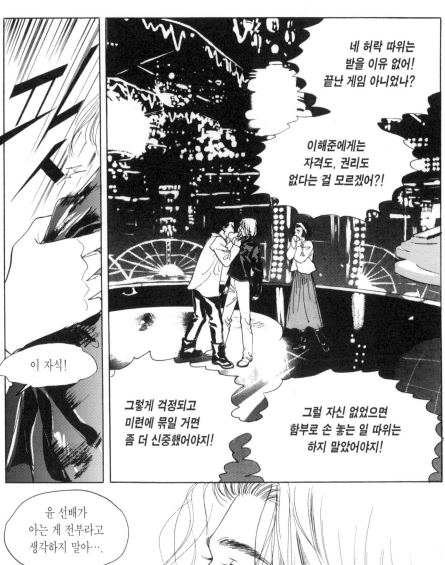

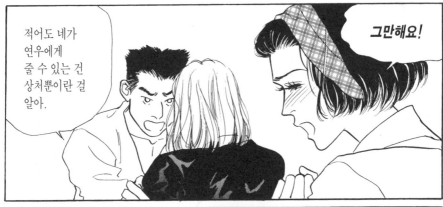

적어도 네가
연우에게
줄 수 있는 건
상처뿐이란 걸
알아.

그만해요!

윤 선배…,
해준이 많이
마셨어요.

……

바보 자식들!

노려봐도 소용없어. 남의 떡에 침 흘리지 말고 나와. 보고도 몰라? 네 자리는 없어!

이거 봐요!

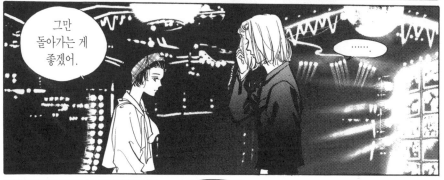

그만 돌아가는 게 좋겠어.

……

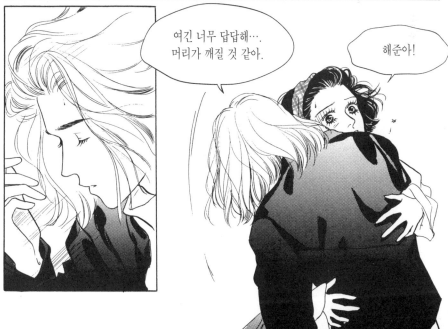

여긴 너무 답답해…. 머리가 깨질 것 같아.

해준아!

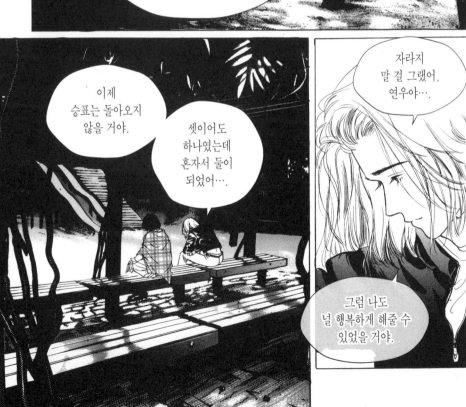

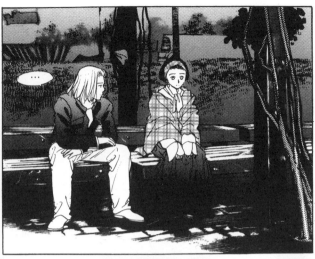

…

바보야…,
왜 아직도
그 자리야.

도망 갈 시간이
너무 짧았어.

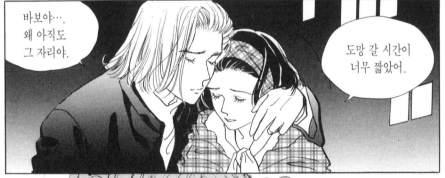

너 바보야….

알아….

아무리
많은 시간을 주어도
안 될지 몰라.
…어쩜 영원히
도망치지 못할 거야.

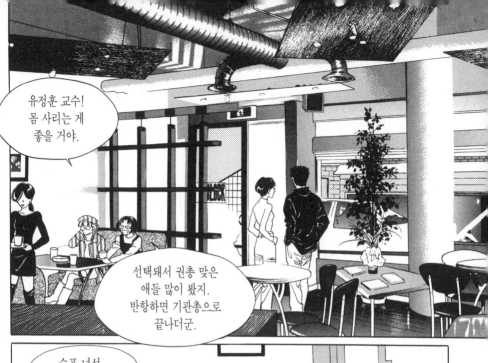

유정훈 교수! 몸 사리는 게 좋을 거야.

선택돼서 권총 맞은 애들 많이 봤지. 반항하면 기관총으로 끝나더군.

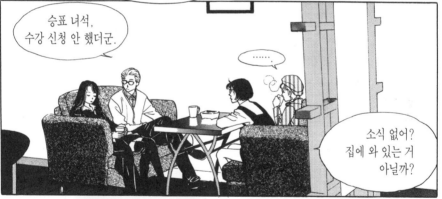

승표 녀석, 수강 신청 안 했더군.

......

소식 없어? 집에 와 있는 거 아닐까?

모르겠어. 곧 돌아올 것처럼 보였는데.

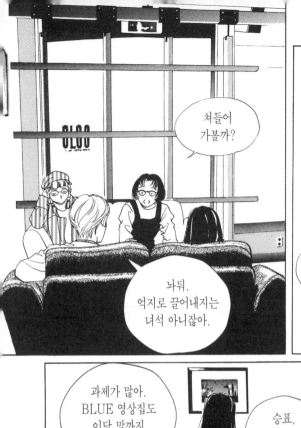

처들어
가볼까?

놔둬.
억지로 끌어내지는
녀석 아니잖아.

먼저
일어날게.

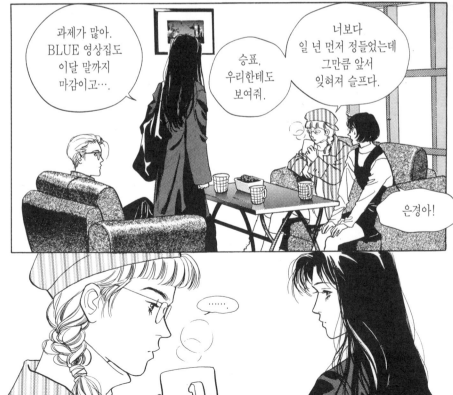

과제가 많아.
BLUE 영상집도
이달 말까지
마감이고….

승표,
우리한테도
보여줘.

너보다
일 년 먼저 정들었는데
그만큼 앞서
잊혀져 슬프다.

은경아!

……

여긴 너무
추워요….

…어머니!

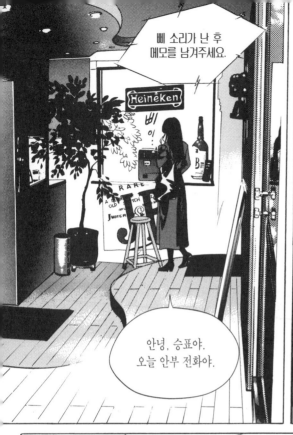

삐 소리가 난 후
메모를 남겨주세요.

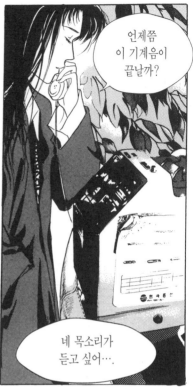

언제쯤
이 기계음이
끝날까?

안녕, 승표야.
오늘 안부 전화야.

네 목소리가
듣고 싶어….

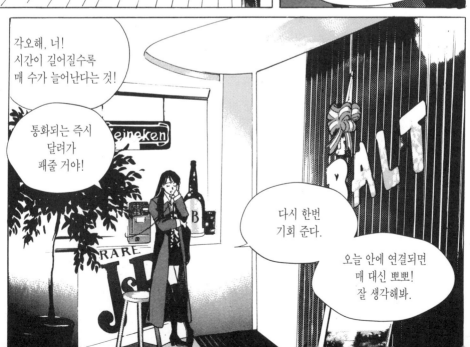

각오해, 너!
시간이 길어질수록
매 수가 늘어난다는 것!

통화되는 즉시
달려가
패줄 거야!

다시 한번
기회 준다.

오늘 안에 연결되면
매 대신 뽀뽀!
잘 생각해봐.

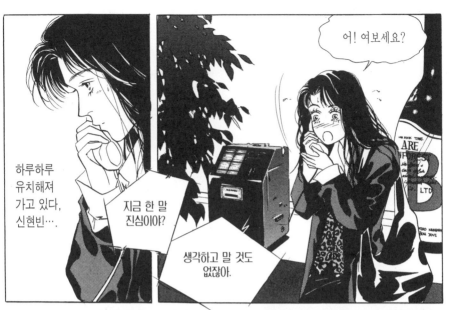

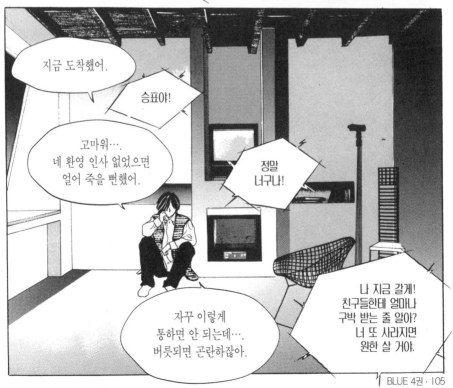

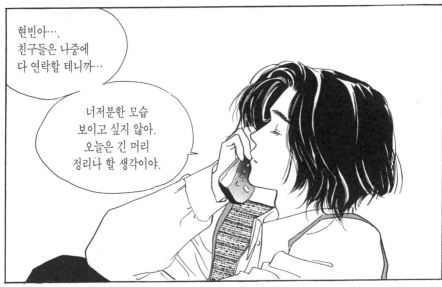

현빈아…,
친구들은 나중에
다 연락할 테니까…

너저분한 모습
보이고 싶지 않아.
오늘은 긴 머리
정리나 할 생각이야.

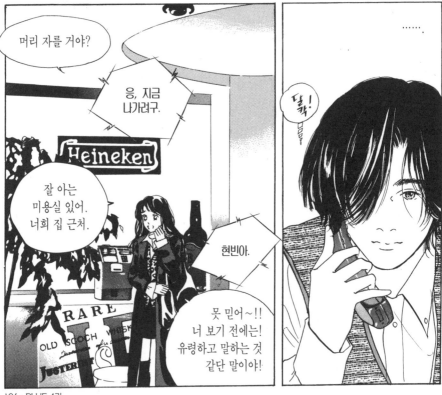

머리 자를 거야?

응, 지금
나가려구.

Heineken

잘 아는
미용실 있어.
너희 집 근처.

현빈아.

……

달칵!

못 믿어~!!
너 보기 전에는!
유령하고 말하는 것
같단 말이야!

RARE
OLD SCOTCH WHISKY
JUSTER

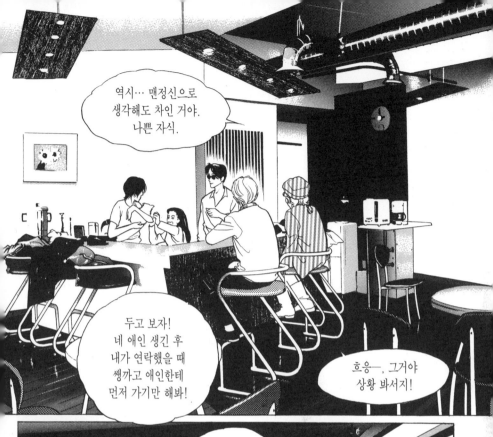

역시… 맨정신으로
생각해도 차인 거야.
나쁜 자식.

두고 보자!
네 애인 생긴 후
내가 연락했을 때
쌩까고 애인한테
먼저 가기만 해봐!

흐응—, 그거야
상황 봐서지!

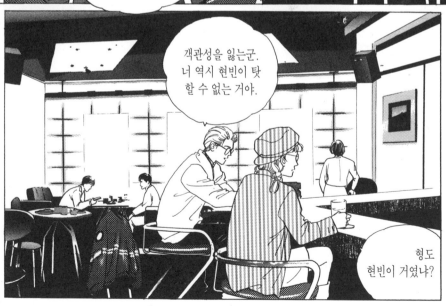

객관성을 잃는군.
너 역시 현빈이 탓
할 수 없는 거야.

형도
현빈이 거였냐?

……

어쨌거나
승표 자식
끝났어!

다신 안 봐!
진짜야!

그러다 진짜
못 보게 되면
어쩔래?

뭐?

네가
한 말
미안해서.

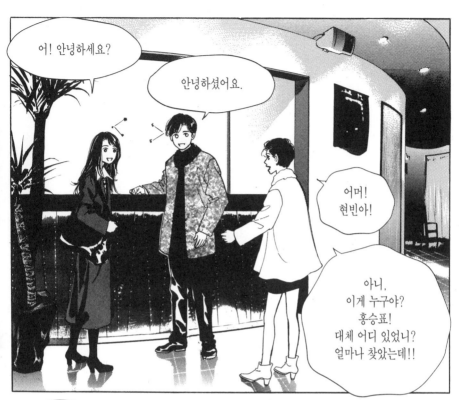

어! 안녕하세요?

안녕하셨어요.

어머! 현빈아!

아니, 이게 누구야? 홍승표! 대체 어디 있었니? 얼마나 찾았는데!!

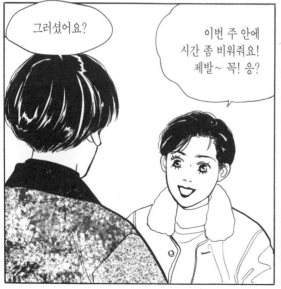

그러셨어요?

이번 주 안에 시간 좀 비워줘요! 제발~ 꼭! 응?

연락 드릴게요.

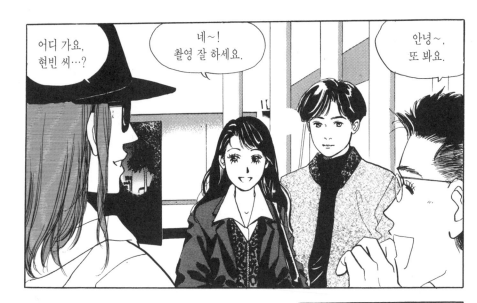

BLUE

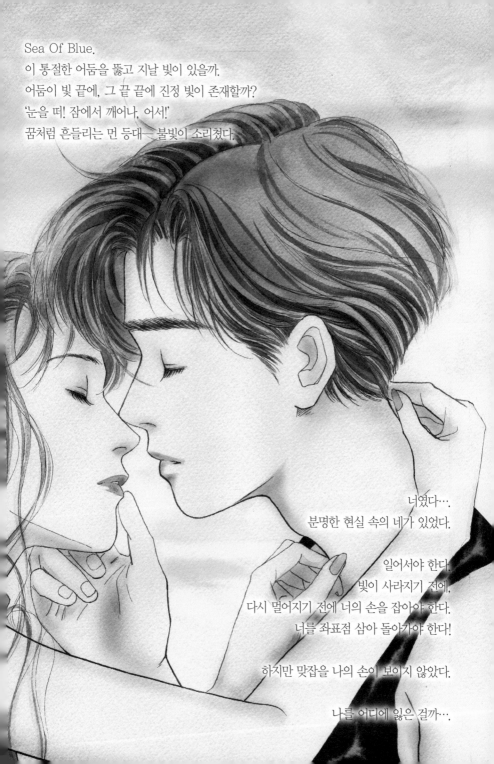

Sea Of Blue.
이 통절한 어둠을 뚫고 지날 빛이 있을까.
어둠이 빛 끝에, 그 끝 끝에 진정 빛이 존재할까?
'눈을 떠! 잠에서 깨어나, 어서!'
꿈처럼 흔들리는 먼 등대─불빛이 소리쳤다.

너였다….
분명한 현실 속의 네가 있었다.

일어서야 한다.
빛이 사라지기 전에,
다시 멀어지기 전에 너의 손을 잡아야 한다.
너를 좌표점 삼아 돌아가야 한다!

하지만 맞잡을 나의 손이 보이지 않았다.

나를 어디에 잃은 걸까….

세 번 스친 것 중
처음이야.
정면으로
눈이 마주친 건.

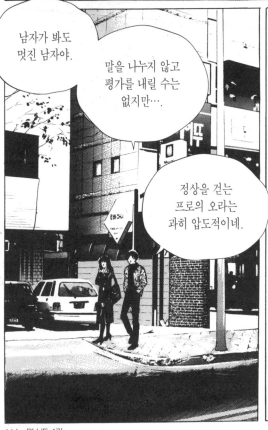

남자가 봐도
멋진 남자야.

말을 나누지 않고
평가를 내릴 수는
없지만…

정상을 걷는
프로의 오라는
과히 압도적이네.

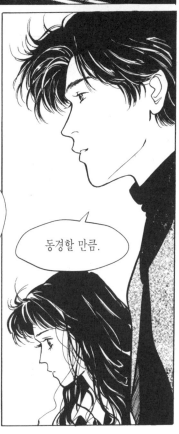

동경할 만큼.

승표야…

들어가…,

이따
전화할게.

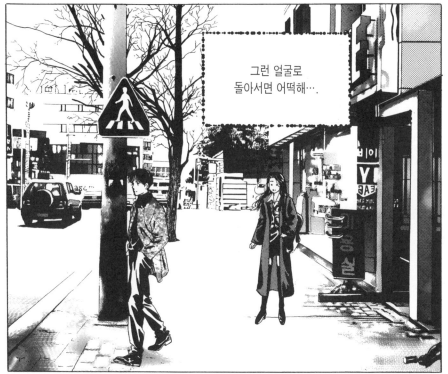

그런 얼굴로
돌아서면 어떡해….

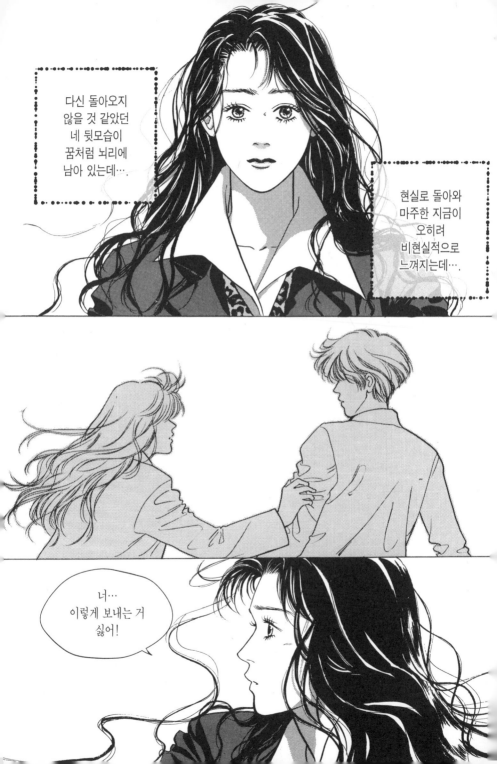

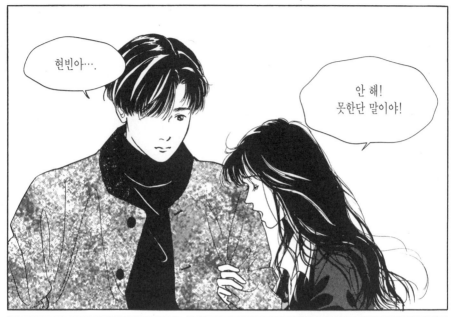

현빈아….

안 해!
못한단 말이야!

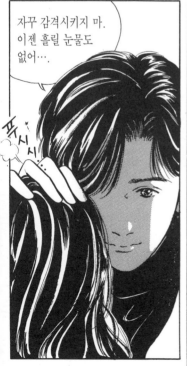

자꾸 감격시키지 마.
이젠 흘릴 눈물도
없어….

푸시시

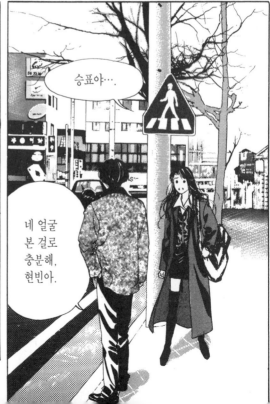

승표야….

네 얼굴
본 걸로
충분해,
현빈아.

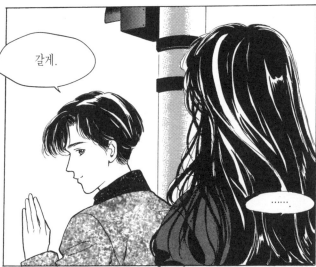

갈게.

......

고급양복점 게 이트

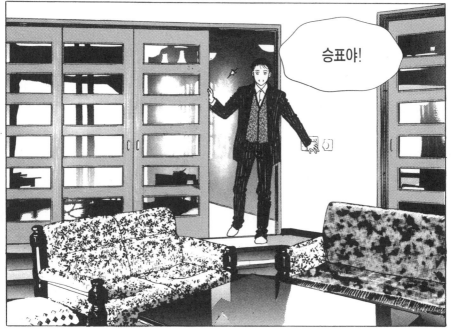

승표야!

도망이라도
쳤을까 봐?

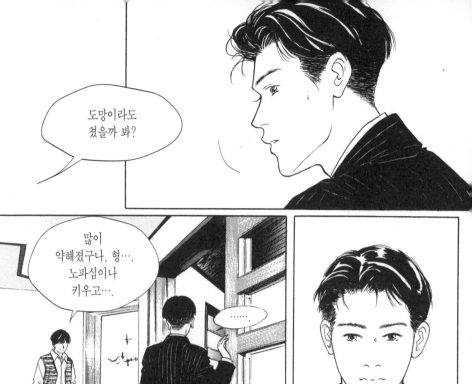

많이
약해졌구나, 형….
노파심이나
키우고….

……

빈 집 같아.
거실등 정도는
켜놔.

너무
넓어 보여서 껐어.
그새 집이 자랐나 봐.

이 부엌 정도
크기면 충분해.
책장 공간만 있으면.

내일이라도
움직이고 싶은데
집 내놓는 것도 그렇고….

학교나 신경 써.
재수강 신청 기간도 지났잖아.
힘들 것 같으면 내가….

휴학한다고
했잖아요.
지금은
이게 최선….

유학 쪽으로
마음을 굳힌다면
내 예정을
당겨서….

하하….
아버지
기뻐하시겠네.

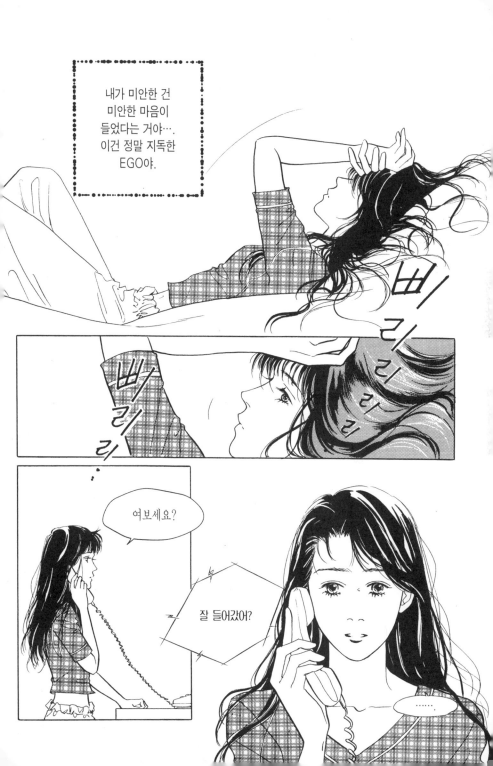

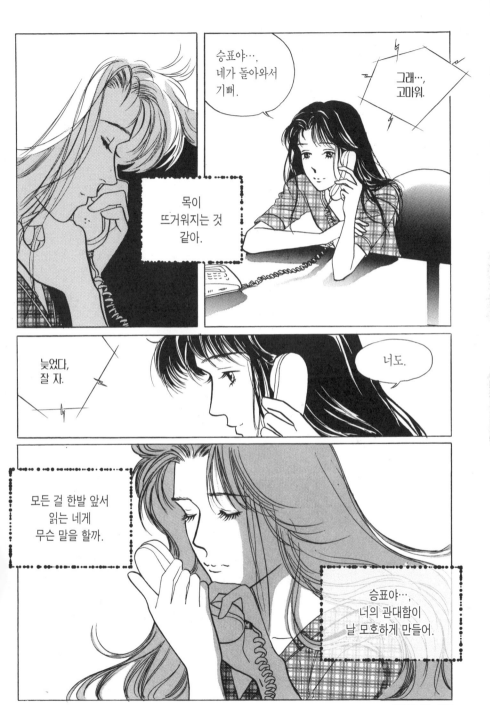

그녀가 원하는 것은
울어도 부끄럽지 않은
단 하나의

자유….

누구세요?

······

어…, 나다!

대신
전해줘.

이 녀석!
마! 네가 한 말
못 들은 걸로
해준다니까.

으악~.

내가
못하겠어

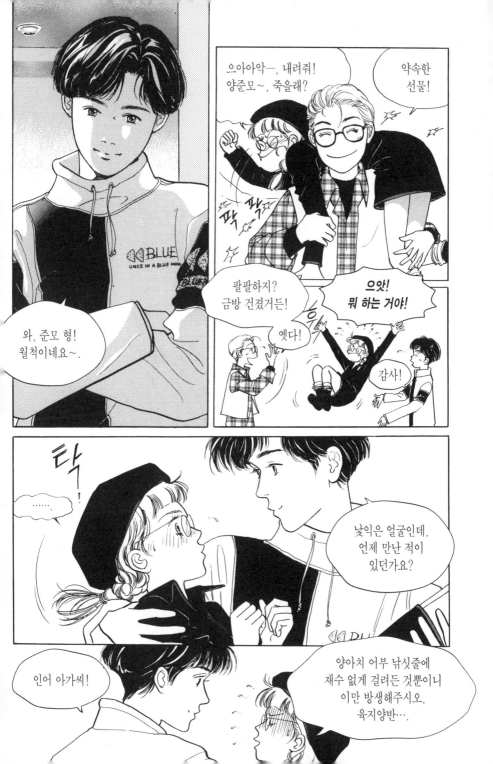

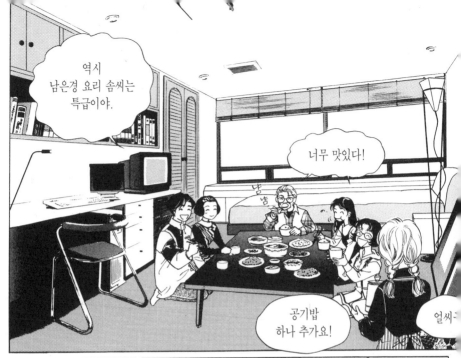

역시 남은경 요리 솜씨는 특급이야.

너무 맛있다!

공기밥 하나 추가요!

얼씨구

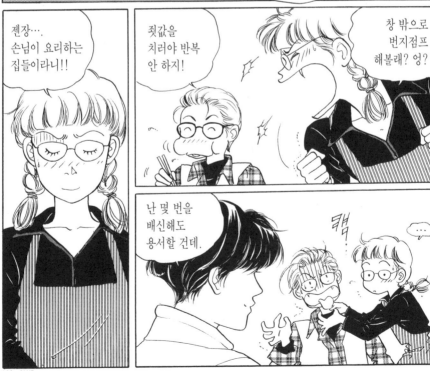

젠장…. 손님이 요리하는 집들이라니!!

죗값을 치러야 반복 안 하지!

창 밖으로 번지점프 해볼래? 엉?

난 몇 번을 배신해도 용서할 건데.

캑

…

승표야….

대신 짝수로 해.
배신을 배신해야
원상복귀니까.

해준이 녀석,
정말 안 올
생각인가?

어머님께 대신
말씀드렸는데….

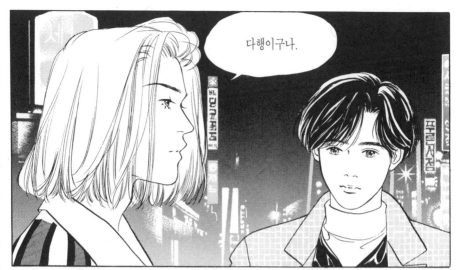

다행이구나.

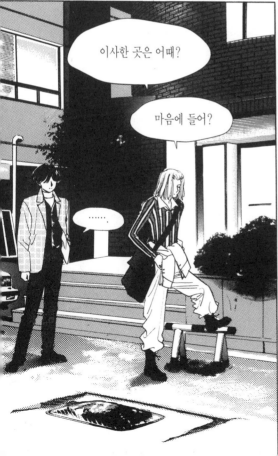

이사한 곳은 어때?

마음에 들어?

......

...많이
화났구나?

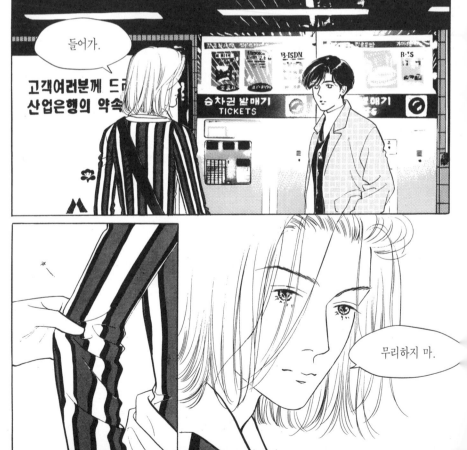

나 지금 아무 생각도
하고 싶지 않아.

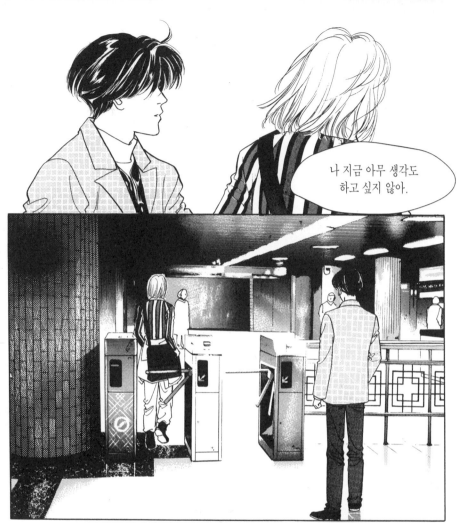

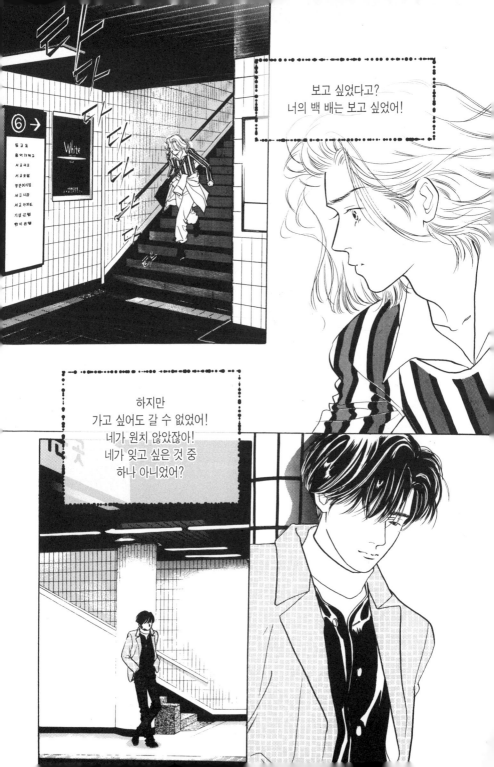

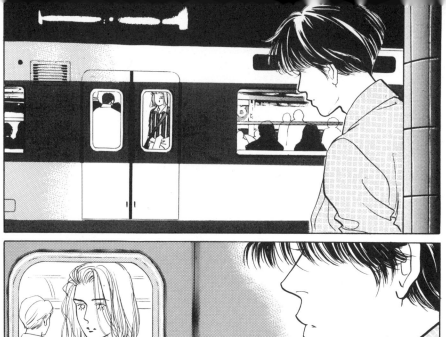

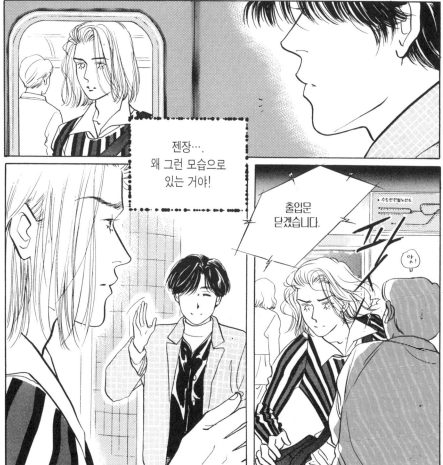

젠장….
왜 그런 모습으로
있는 거야!

출입문
닫겠습니다.

앗!

너의 얼굴은…,
그 표정은… 웃고 있지만….

해준아!

빠리리리...

빨리!

난
보여…,

네 눈물….

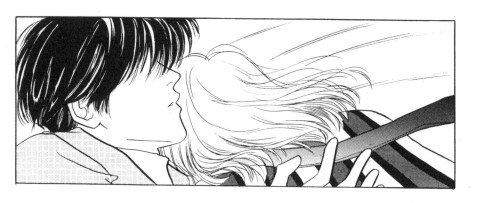

내가 연우에게 그랬듯이…,

연우가 네게 그런 것처럼….

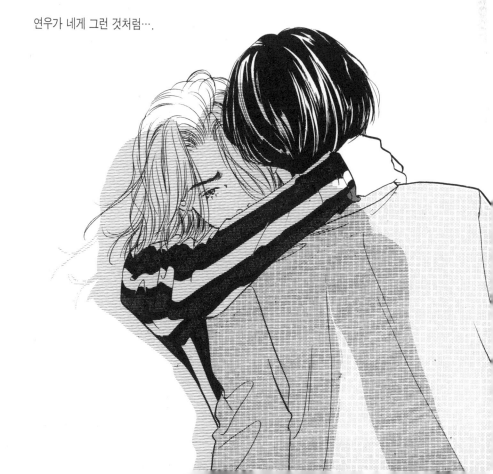

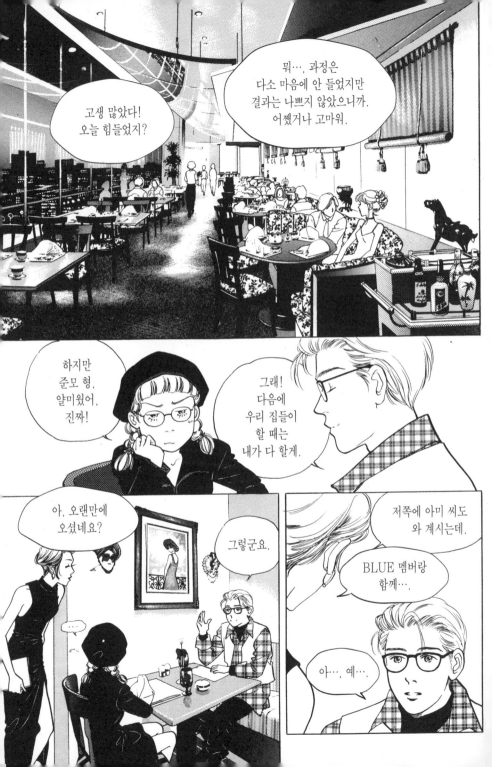

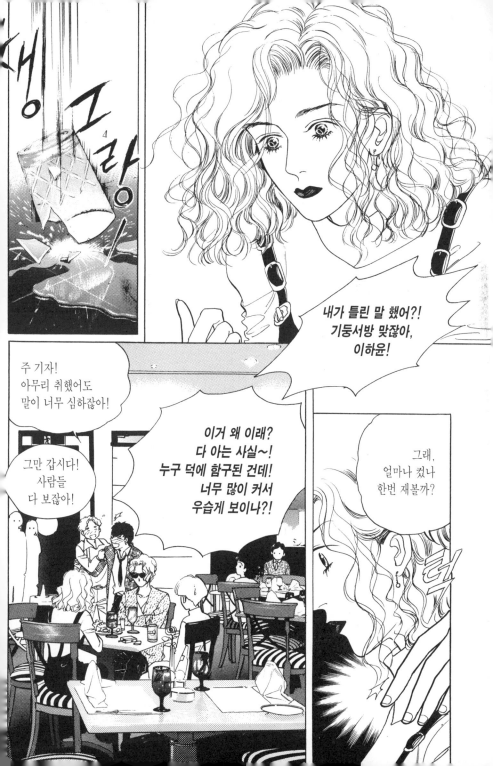

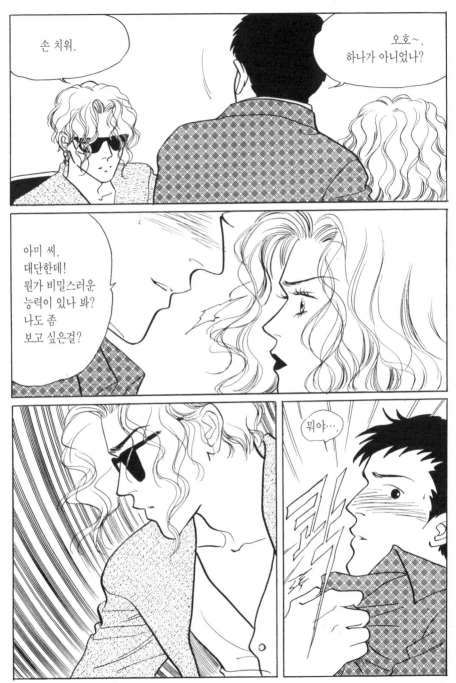

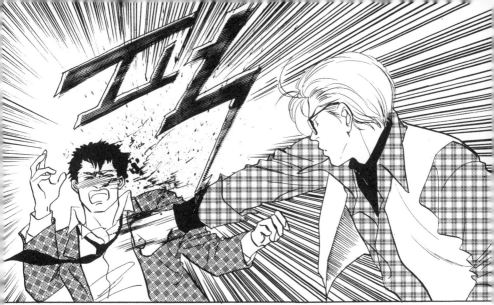

이건 또 뭐야…?

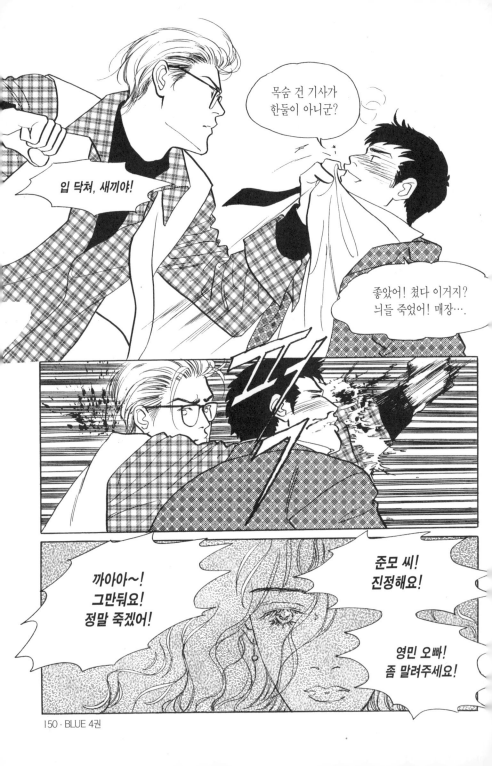

그만해요.

......

나와.

......

......

미안하다⋯.
전화할게.

⋯응.

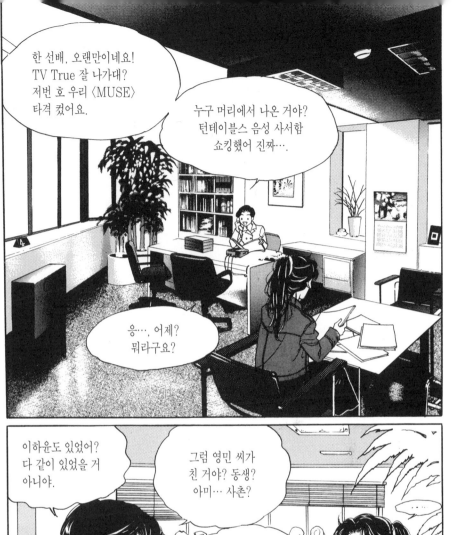

한 선배, 오랜만이네요!
TV True 잘 나가대?
저번 호 우리 〈MUSE〉
타격 컸어요.

누구 머리에서 나온 거야?
턴테이블스 음성 사서함
쇼킹했어 진짜….

응…, 어제?
뭐라구요?

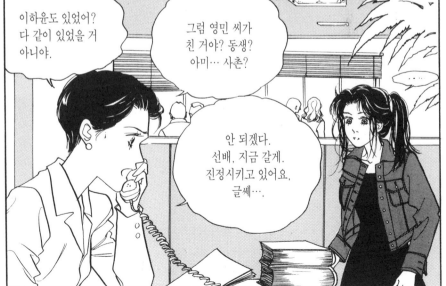

이하윤도 있었어?
다 같이 있었을 거
아니야.

그럼 영민 씨가
친 거야? 동생?
아미… 사촌?

안 되겠다.
선배, 지금 갈게.
진정시키고 있어요,
글쎄….

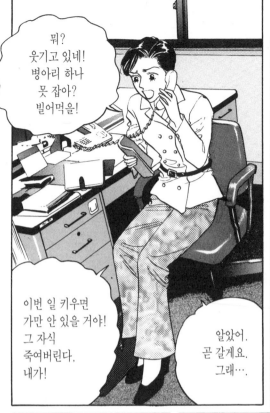

뭐?
웃기고 있네!
병아리 하나
못 잡아?
빌어먹을!

이번 일 키우면
가만 안 있을 거야!
그 자식
죽여버린다.
내가!

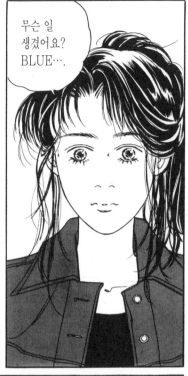

무슨 일
생겼어요?
BLUE….

알았어.
곧 갈게요.
그래….

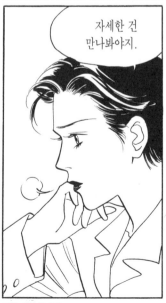

자세한 건
만나봐야지.

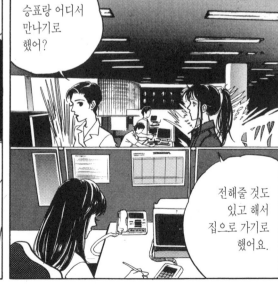

승표랑 어디서
만나기로
했어?

전해줄 것도
있고 해서
집으로 가기로
했어요.

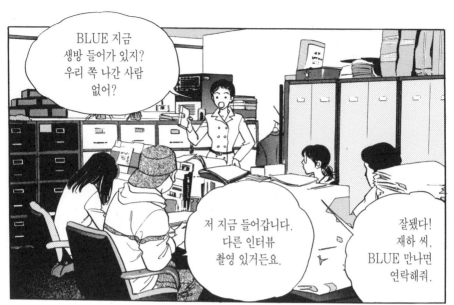

BLUE 지금
생방 들어가 있지?
우리 쪽 나간 사람
없어?

저 지금 들어갑니다.
다른 인터뷰
촬영 있거든요.

잘됐다!
재하 씨,
BLUE 만나면
연락해줘.

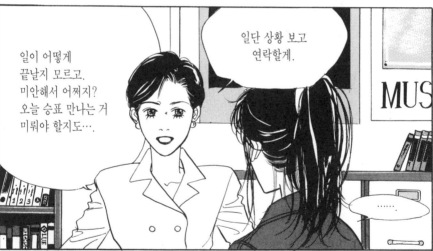

일이 어떻게
끝날지 모르고.
미안해서 어쩌지?
오늘 승표 만나는 거
미뤄야 할지도….

일단 상황 보고
연락할게.

……

심각한 일이에요?

티끌 하나로
태산만큼 커지는 동네잖아.

괜찮을 거야.
미리 잡으러 가니까.

언뜻 들으니
싸운 거
같던데….

가보면
알겠지, 뭐.

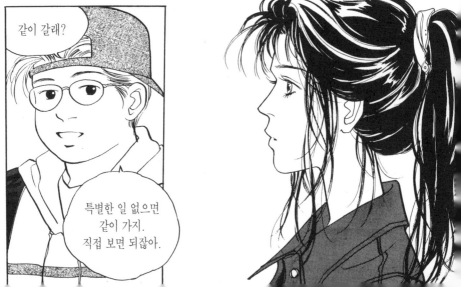

같이 갈래?

특별한 일 없으면
같이 가지.
직접 보면 되잖아.

쁘ㄹ리리!

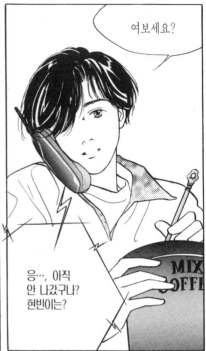

여보세요?

응…, 아직
안 나갔구나?
현빈이는?

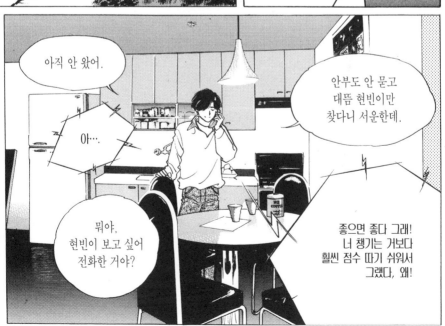

아직 안 왔어.

아….

뭐야,
현빈이 보고 싶어
전화한 거야?

안부도 안 묻고
대뜸 현빈이만
찾다니 서운한데.

좋으면 좋다 그래!
너 챙기는 거보다
훨씬 점수 따기 쉬워서
그랬다, 왜!

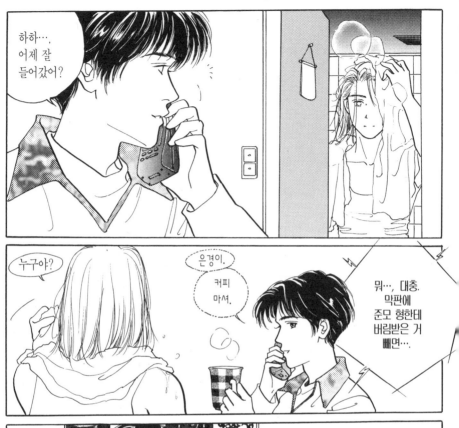

하하…, 어제 잘 들어갔어?

누구야?

은경이. 커피 마셔.

뭐…, 대충. 막판에 준모 형한테 버림받은 거 빼면…

무슨 소리야?

BLUE MOON

왜,
전화 안 돼?

계속 통화 중이에요.

이상하네?
신호가
안 떨어져요.

……

줘봐.

어! 배터리가
다 된 거야.
이런!

……

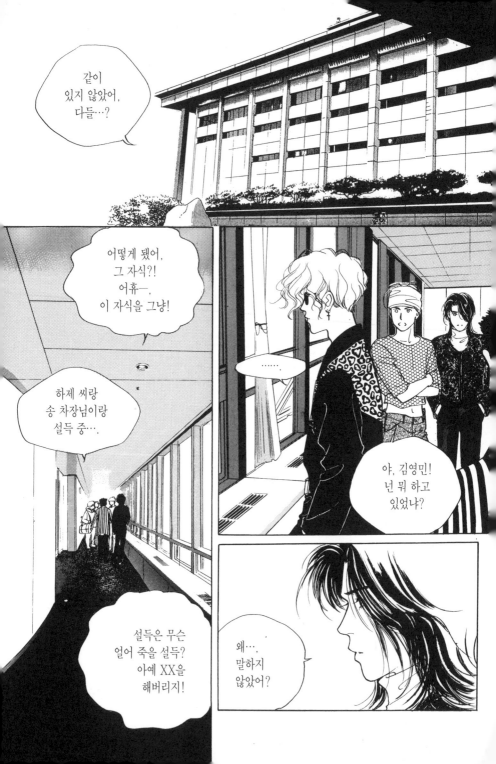

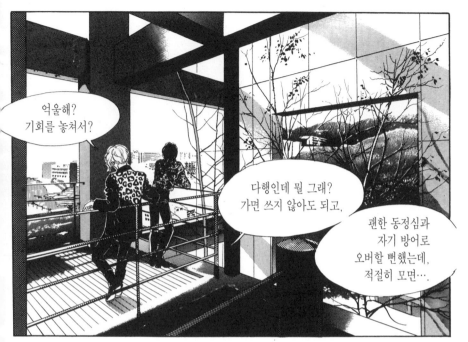

억울해?
기회를 놓쳐서?

다행인데 뭘 그래?
가면 쓰지 않아도 되고,

괜한 동정심과
자기 방어로
오버할 뻔했는데,
적절히 모면…

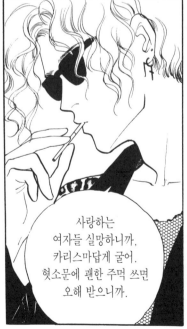

사랑하는
여자들 실망하니까,
카리스마답게 굴어.
헛소문에 괜한 주먹 쓰면
오해 받으니까.

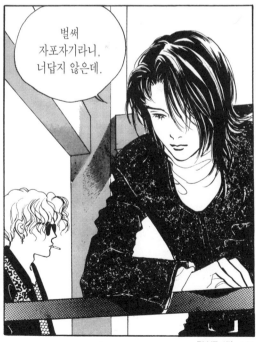

벌써
자포자기라니,
너답지 않은데.

그래서 굴러온 기회를 던져버렸어?

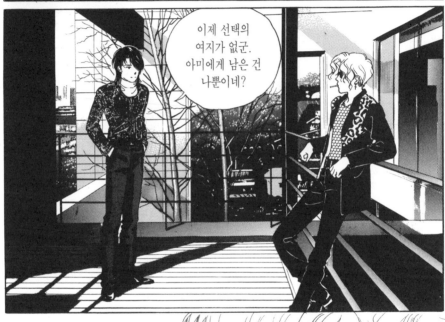

이제 선택의 여지가 없군. 아미에게 남은 건 나뿐이네?

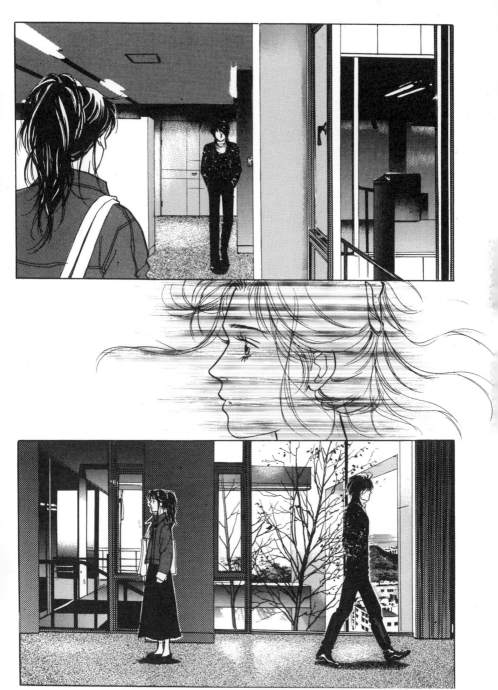

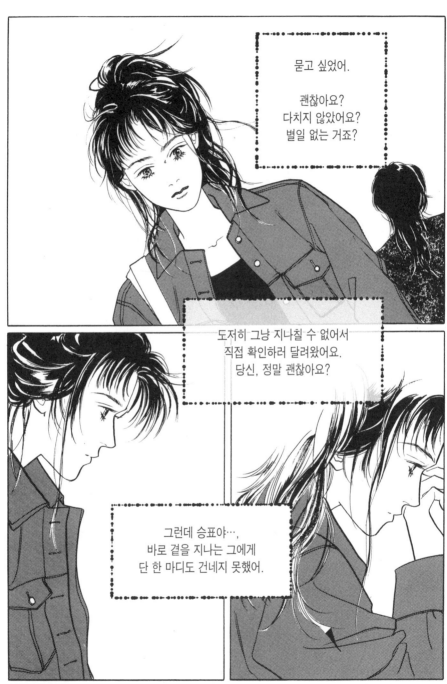

묻고 싶었어.

괜찮아요?
다치지 않았어요?
별일 없는 거죠?

도저히 그냥 지나칠 수 없어서
직접 확인하러 달려왔어요.
당신, 정말 괜찮아요?

그런데 승표야…,
바로 곁을 지나는 그에게
단 한 마디도 건네지 못했어.

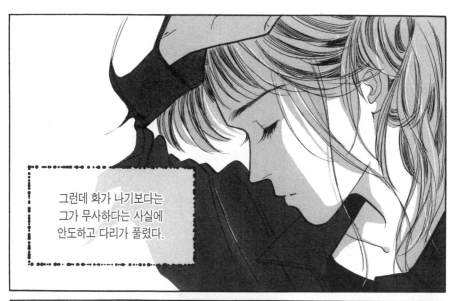

그런데 화가 나기보다는
그가 무사하다는 사실에
안도하고 다리가 풀렸다.

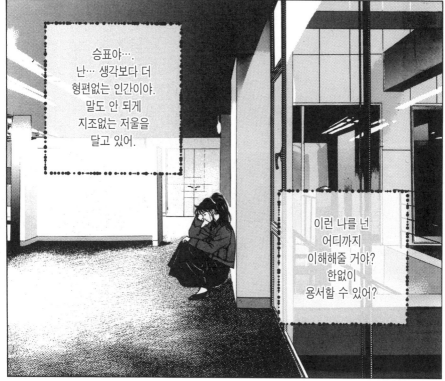

승표야….
난… 생각보다 더
형편없는 인간이야.
말도 안 되게
지조없는 저울을
달고 있어.

이런 나를 넌
어디까지
이해해줄 거야?
한없이
용서할 수 있어?

난… 돌아가고 싶다.
모두에게 돌아가고 싶다.

너와 당신과 나…
그리고 우리를 기억하는 전부에게,
그리움이 가득 찬 그곳에.
네가 죽도록 보고 싶어지는,
너 없인 단 한숨도 쉴 수 없는 벅찬 세상 속으로
난 돌아가고 싶다.

떠나자—.

잃어버린 나를 찾아야 한다.
너의 손을 잡을 수 있도록 떠나야 한다.

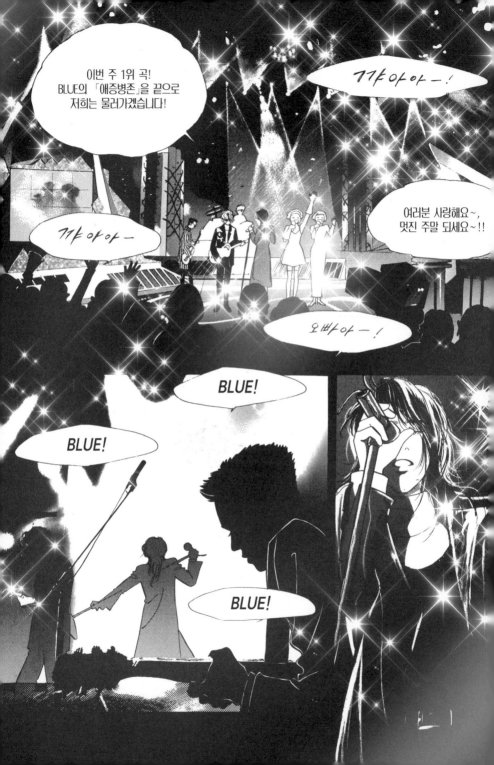

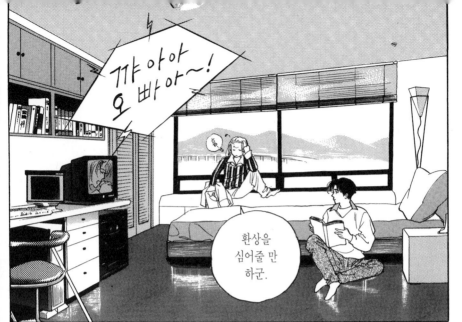

꺄아아
오 빠아~!

환상을
심어줄 만
하군.

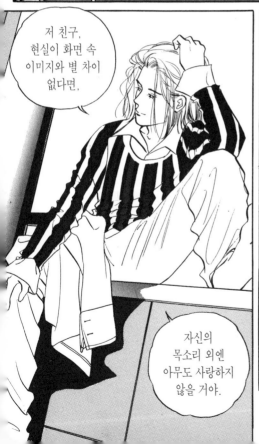

저 친구,
현실이 화면 속
이미지와 별 차이
없다면.

자신의
목소리 외엔
아무도 사랑하지
않을 거야.

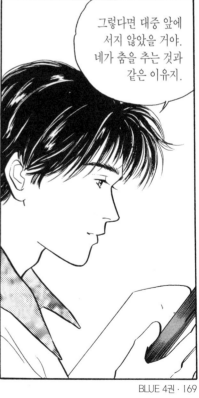

그렇다면 대중 앞에
서지 않았을 거야.
네가 춤을 추는 것과
같은 이유지.

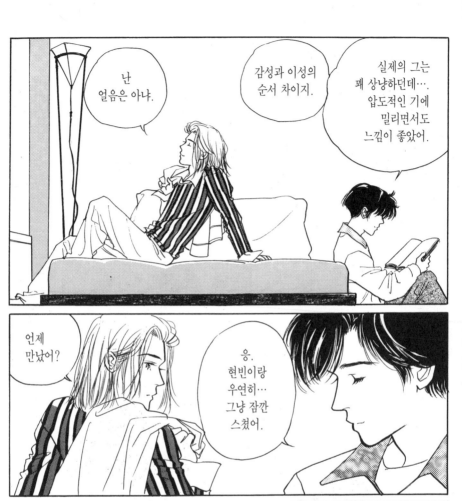

난
얼음은 아냐.

감성과 이성의
순서 차이지.

실제의 그는
꽤 상냥하던데….
압도적인 기에
밀리면서도
느낌이 좋았어.

언제
만났어?

응.
현빈이랑
우연히…
그냥 잠깐
스쳤어.

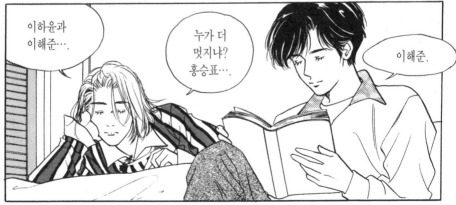

이하윤과
이해준….

누가 더
멋지냐?
홍승표….

이해준.

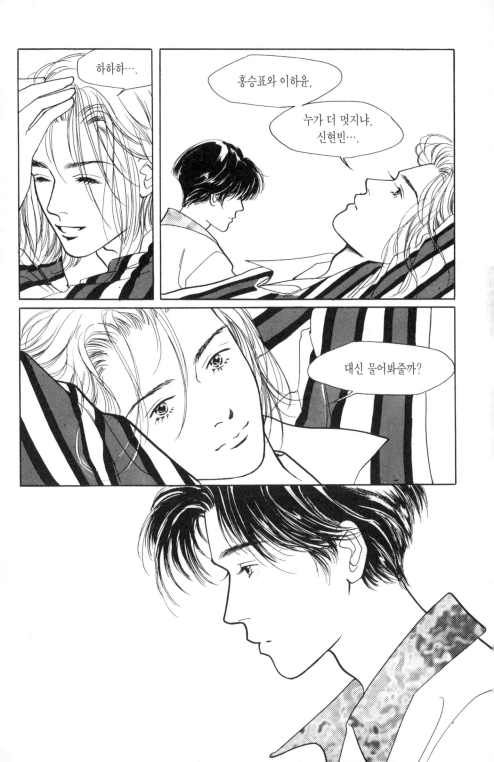

밤새 그러고 있었어?

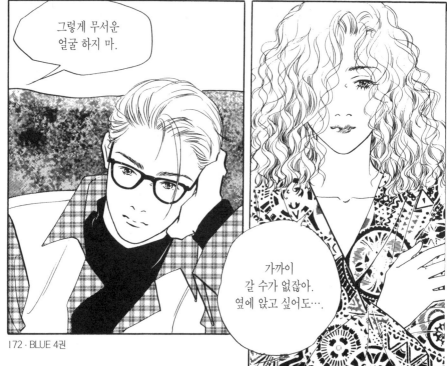

그렇게 무서운
얼굴 하지 마.

가까이
갈 수가 없잖아.
옆에 앉고 싶어도…

언제부터야?

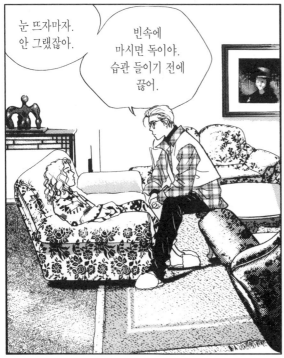

눈 뜨자마자.
안 그랬잖아.

빈속에
마시면 독이야.
습관 들이기 전에
끊어.

그런 것쯤은
얼마든지
할 수 있어.

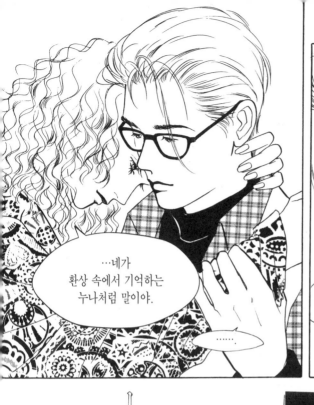

…네가
환상 속에서 기억하는
누나처럼 말이야.

……

갈게….

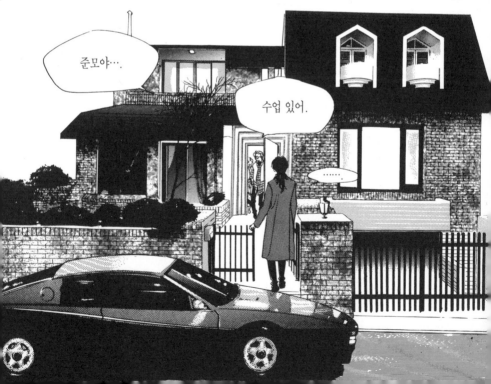

준모야….

수업 있어.

……

환상 속에서
더는 살아낼 수
없는 거야,
나의 오필리아….

얼마 남지 않았어.

네게 손을 들어
안녕을 하고,
돌아서면서 아무것도
기억하지 못할 거야.

그곳에
왜 있었는지조차
잊게 될 거다.

신경 쓸 것
없어요.

내가
어떻게 하면
좋겠어?

원하는 대로
해줄게.

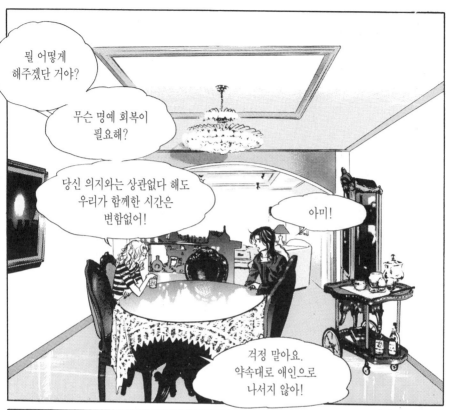

뭘 어떻게
해주겠단 거야?

무슨 명예 회복이
필요해?

당신 의지와는 상관없다 해도
우리가 함께한 시간은
변함없어!

아미!

걱정 말아요.
약속대로 애인으로
나서지 않아!

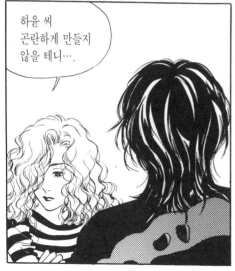

하윤 씨
곤란하게 만들지
않을 테니…

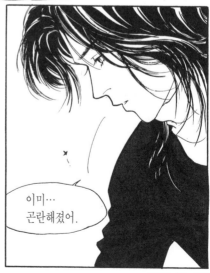

이미…
곤란해졌어.

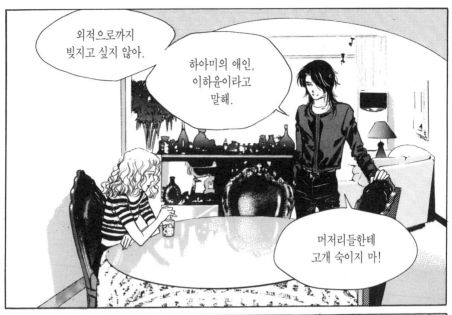

외적으로까지
빚지고 싶지 않아.

하아미의 애인,
이하윤이라고
말해.

머저리들한테
고개 숙이지 마!

〈MUSE〉에
인터뷰
요청을
해두었어.

그만해!
제발!

원하는 대로
해준다고 했잖아….

내가
원하는 건
침묵이야….

그게 당신이
보여줄 수 있는
나에 대한
최선의 배려야….

……

더 이상 내려가지 말아요.
어떤 이름도 붙이지 마.
가슴으로 부르지 않는 이름 따위는
아무 의미 없으니까.

그렇게 열기 없는 눈빛으로
날 바라보지 말아요.
차라리 눈을 감아.

나의 창으로
당신의 따뜻함을
상상할 수 있게….

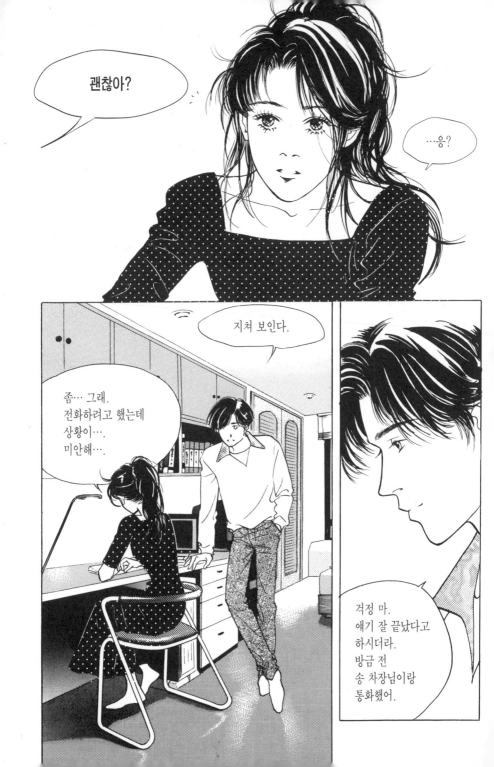

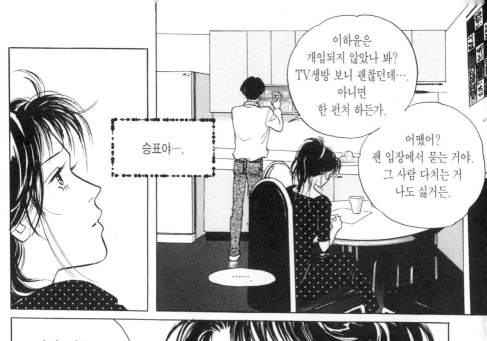

이하윤은 개입되지 않았나 봐? TV생방 보니 괜찮던데…. 아니면 한 펀치 하는가.

승표야….

어땠어? 팬 입장에서 묻는 거야. 그 사람 다치는 거 나도 싫거든.

······

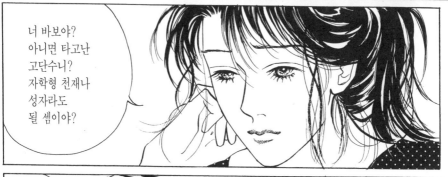

너 바보야? 아니면 타고난 고단수니? 자학형 천재나 성자라도 될 셈이야?

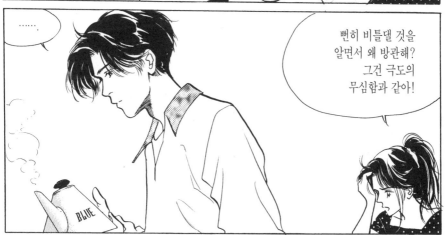

······

뻔히 비틀댈 것을 알면서 왜 방관해? 그건 극도의 무심함과 같아!

BLUE

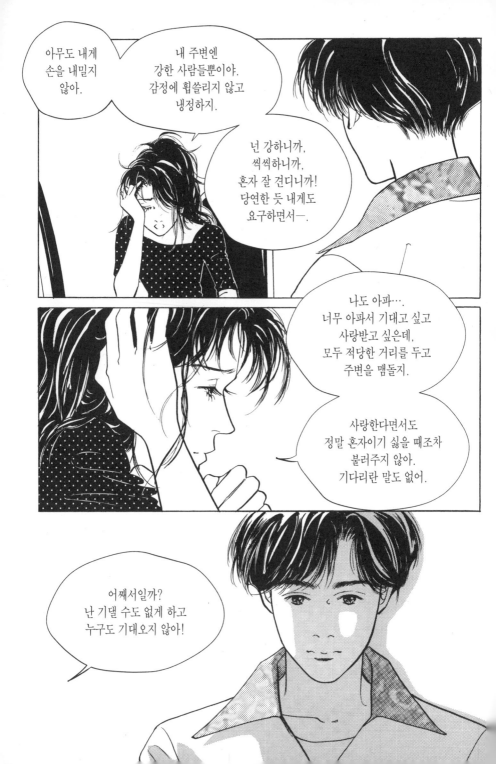

탁!

내가 착각을 하고 있었던 거야?

승표야…, 그렇다면 말해줘. 난… 더 이상 미안하고 싶지 않아. 당당하고 싶어.

마음과 다투는 거 싫어. 멍청하게 살기 싫어!

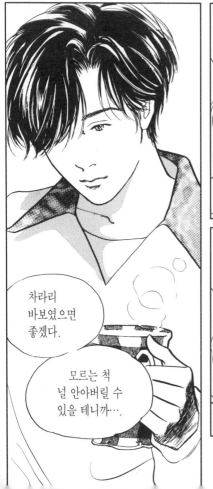

차라리 바보였으면 좋겠다.

모르는 척 널 안아버릴 수 있을 테니까….

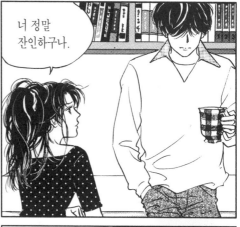

너 정말 잔인하구나.

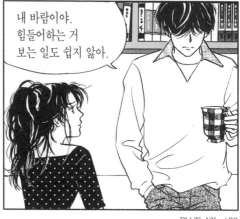

내 바람이야. 힘들어하는 거 보는 일도 쉽지 않아.

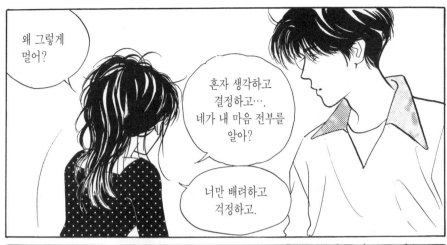

왜 그렇게
멀어?

혼자 생각하고
결정하고…,
네가 내 마음 전부를
알아?

너만 배려하고
걱정하고.

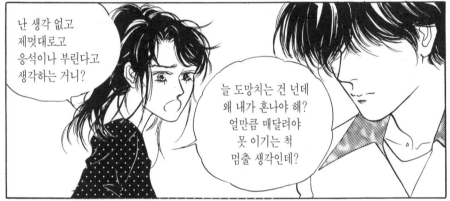

난 생각 없고
제멋대로고
응석이나 부린다고
생각하는 거니?

늘 도망치는 건 넌데
왜 내가 혼나야 해?
얼만큼 매달려야
못 이기는 척
멈출 생각인데?

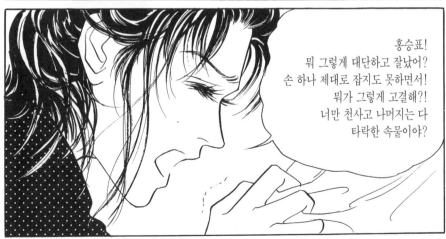

홍승표!
뭐 그렇게 대단하고 잘났어?
손 하나 제대로 잡지도 못하면서!
뭐가 그렇게 고결해?!
너만 천사고 나머지는 다
타락한 속물이야?

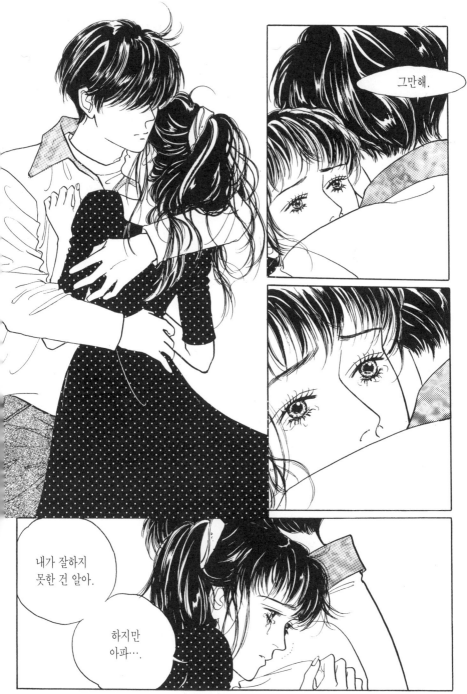

너 때문에
정말 많이
아파….

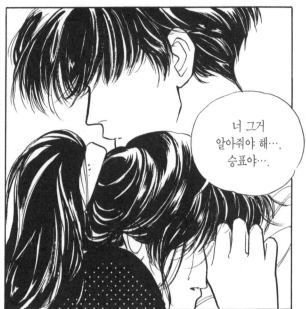

너 그거
알아줘야 해…,
승표야….

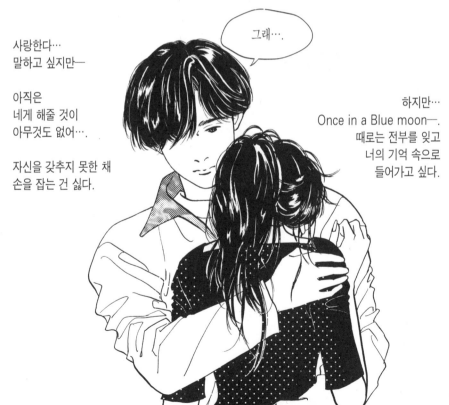

그래….

사랑한다…
말하고 싶지만—

아직은
네게 해줄 것이
아무것도 없어….

자신을 갖추지 못한 채
손을 잡는 건 싫다.

하지만…
Once in a Blue moon—.
때로는 전부를 잊고
너의 기억 속으로
들어가고 싶다.

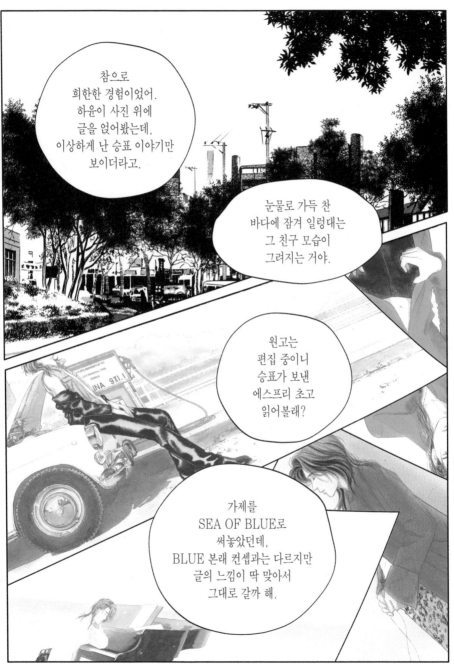

승표야…

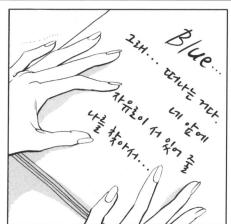

Blue…

그래… 떠나는 거다.
네 앞에
자유로이 서 있어 줄
나를 찾아서…

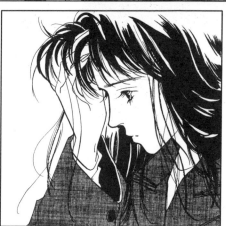

기대 그 이상이야!
가슴이 저려오더라!
진짜 DEEP BLUE!!
도중에 몇 번이나
울컥했어!

지독한 사랑에
빠져 있나 봐.
아님 어떻게
그런 글을 쓰니?

BLUE 창실
꿈꾸는 B.P
015
328 - 466×

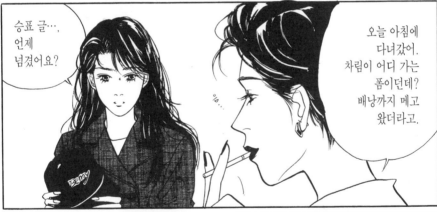

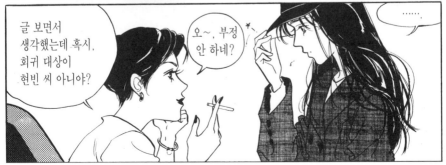

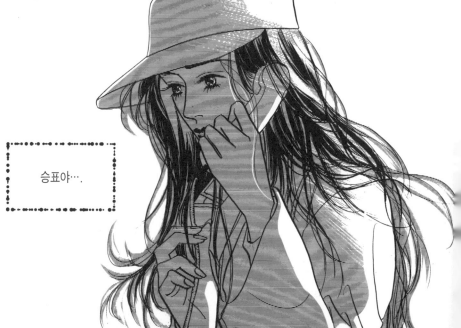

승표야….

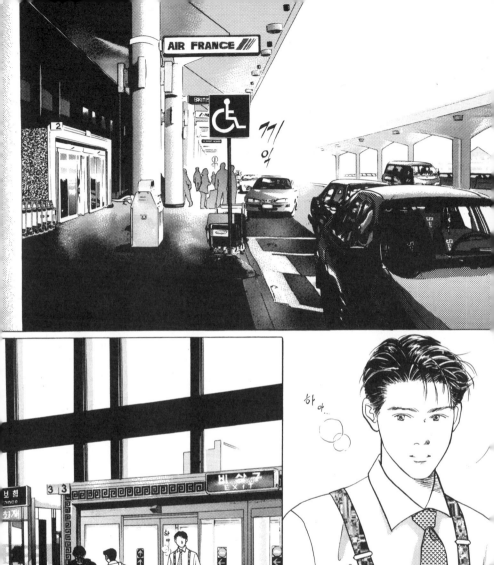
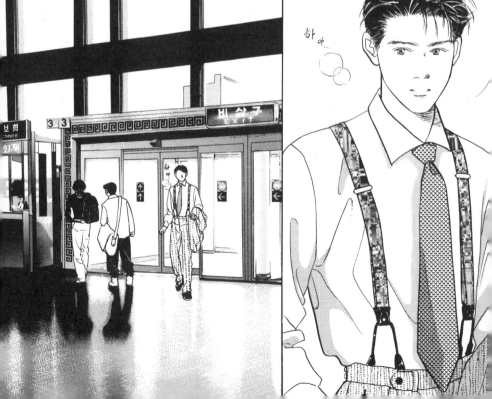

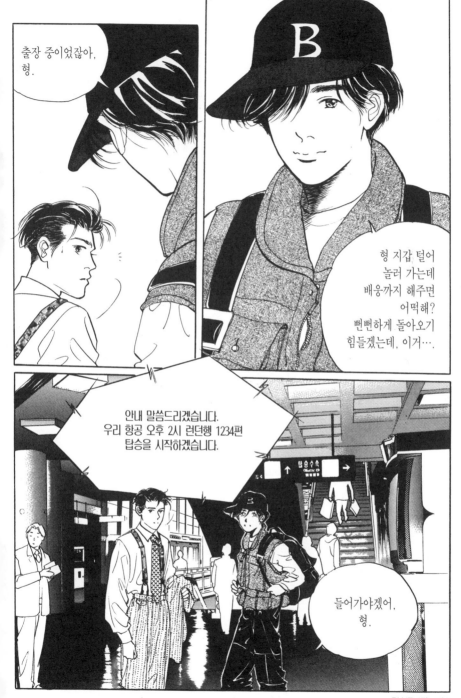

출장 중이었잖아, 형.

형 지갑 털어 놀러 가는데 배웅까지 해주면 어떡해? 뻔뻔하게 돌아오기 힘들겠는데, 이거….

안내 말씀드리겠습니다. 우리 항공 오후 2시 런던행 1234편 탑승을 시작하겠습니다.

들어가야겠어, 형.

건강해라.

아, 형!
잠깐만….

……

새 집…,
정들일 시간이
부족했어.

그동안
형이 좀
채워줘.

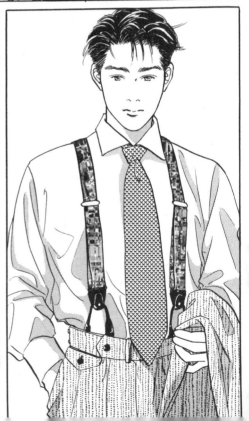

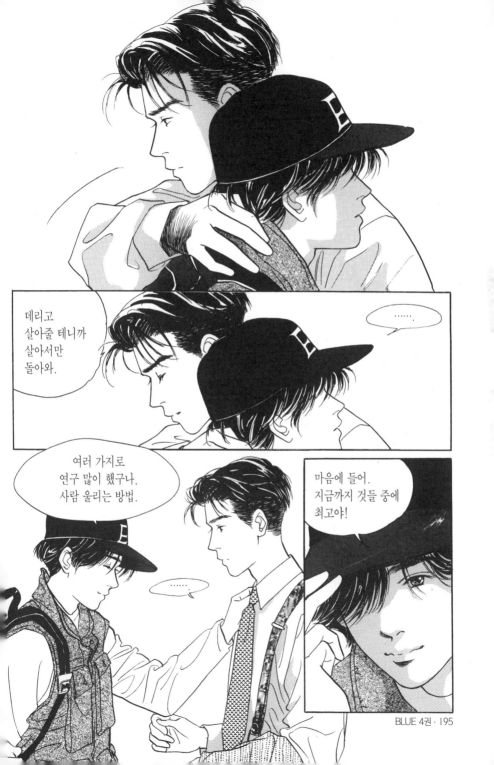

데리고
살아줄 테니까
살아서만
돌아와.

......

여러 가지로
연구 많이 했구나,
사람 울리는 방법.

......

마음에 들어.
지금까지 것들 중에
최고야!

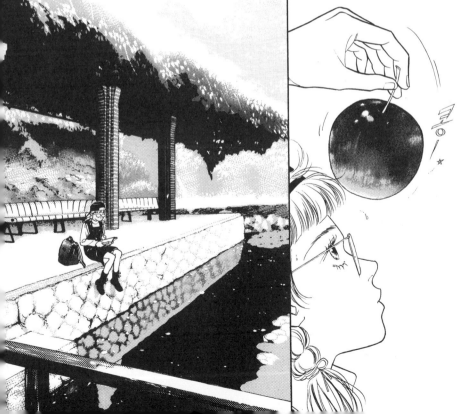

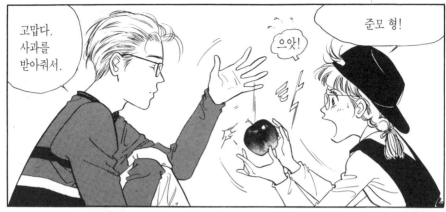

고맙다.
사과를
받아줘서.

으앗!

탁탁

준모 형!

뭘 잘했다고
애교를 피워?
안 예뻐!

부들

젠장!
얼렁뚱땅
받았네….

잘한 거
없으니까
피우지.

……

애인 없었던
이유 알겠어.

그런 미인 누나랑
데이트 다녔는데
평민이 눈에 차겠어?

겉으론 신사여도
사람 골라가며
매너 바뀐다고
말해줘야지!

……

'이중인격자'
다섯 자면 될 걸
뭐 그리 길게.

으앗! 왜 이러시나?
징그럽….

네 말이 맞다….

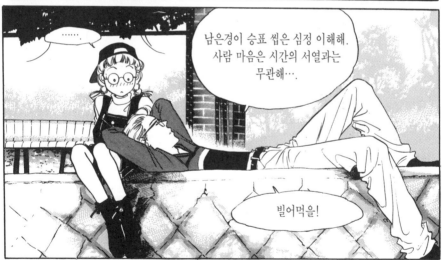

……

남은경이 승표 씹은 심정 이해해.
사람 마음은 시간의 서열과는
무관해….

빌어먹을!

……

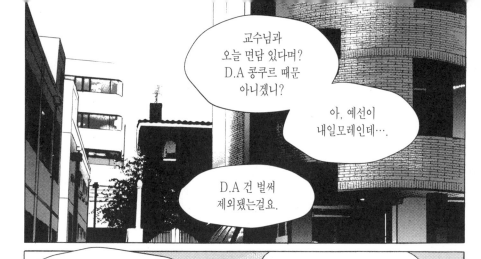

교수님과
오늘 면담 있다며?
D.A 콩쿠르 때문
아니겠니?

아, 예선이
내일모레인데….

D.A 건 벌써
제외됐는걸요.

왜? 작년 D.A 대상 놓친 거
진짜 한끝 차이였어.
여러 스승님 모신 덕에
그 여우가 표를 먹었지만.

두 번은 안 통할걸.
이 동네가 아무리 식구끼리
해먹어도 연속 목표는
몰매 맞을 수도 있거든.

모르는 사람
들으면 오해하겠다,
야….

실력 없이
안면으로 상 주냐?
라서경 춤 누가 봐도
대상감이었어.
솔직히 연우가
라서경보다
뛰어났던 건
아니잖아?

야!
넌 같은 말을 해도
어떻게…

……

인정할 건 해야지.
안 그러니, 채연우?
측근일수록
냉정한 판단 해줘야
좋지 않니?

물론이에요.

그 사람 굉장했어요!
쉬지 않고 터지는
스태미나.
저로서는 도저히….

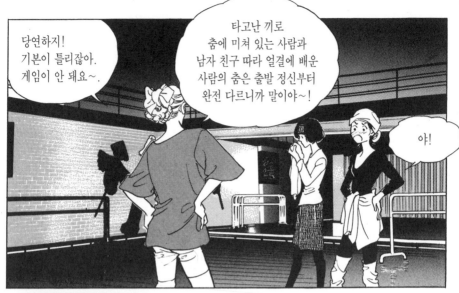

당연하지!
기본이 틀리잖아.
게임이 안 돼요~.

타고난 끼로
춤에 미쳐 있는 사람과
남자 친구 따라 얼결에 배운
사람의 춤은 출발 정신부터
완전 다르니까 말이야~!

야!

야!
김현자!

몰랐니?
더 자세히 말해줄까?
그 남자 친구
이름도 알거든.

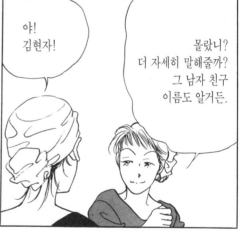

너도 아는….

악!

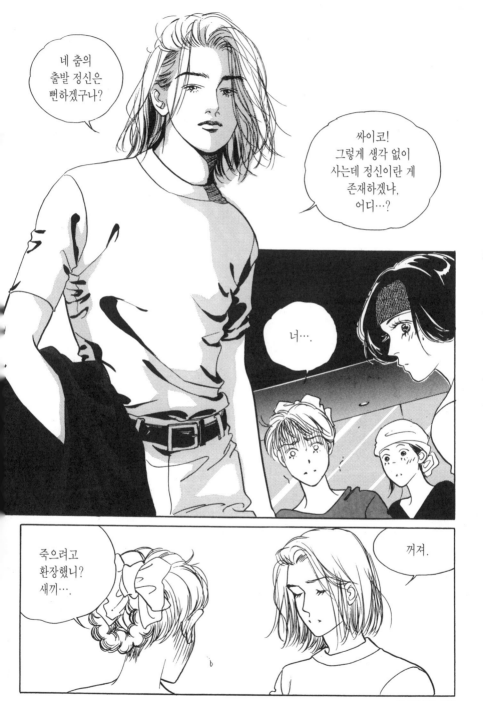

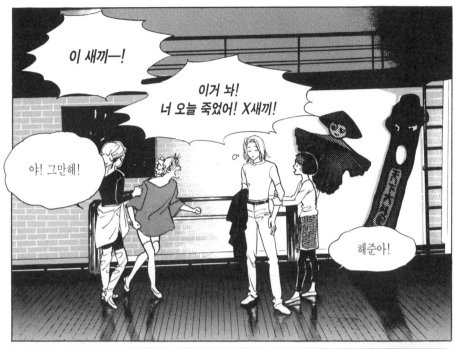

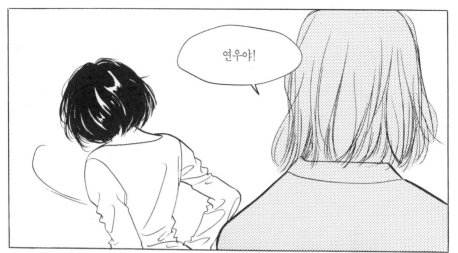

연우야!

......

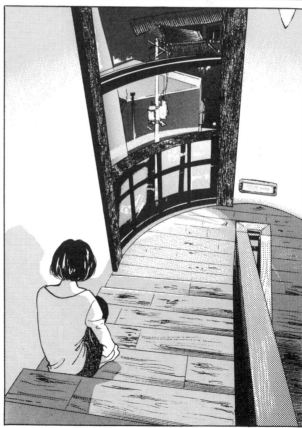

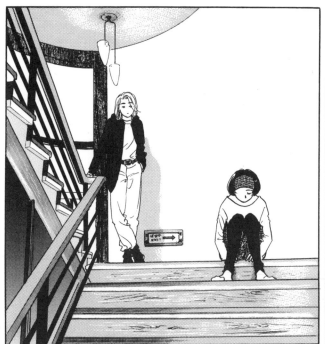

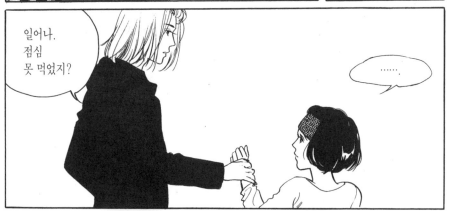

일어나.
점심
못 먹었지?

……

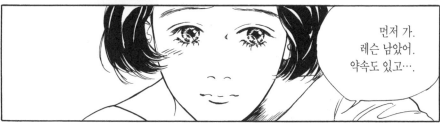

먼저 가.
레슨 남았어.
약속도 있고…

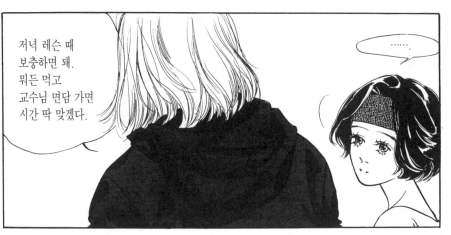

저녁 레슨 때
보충하면 돼.
뭐든 먹고
교수님 면담 가면
시간 딱 맞겠다.

……

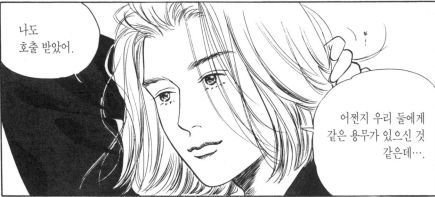

나도
호출 받았어.

어쩐지 우리 둘에게
같은 용무가 있으신 것
같은데….

맞았어!
너희 두 사람!

너희 둘 이상 완벽한
호흡을 맞출 커플이
어디 있겠니?

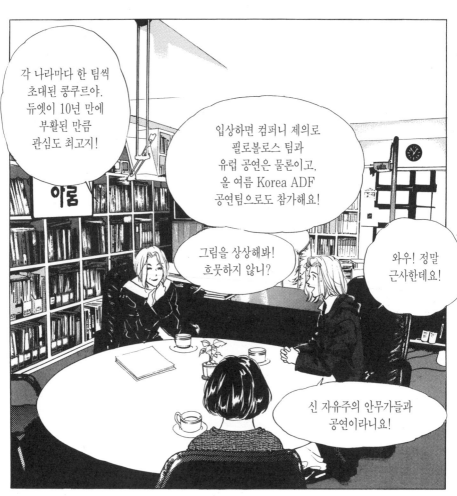

각 나라마다 한 팀씩 초대된 콩쿠르야. 듀엣이 10년 만에 부활된 만큼 관심도 최고지!

입상하면 컴퍼니 제의로 필로볼로스 팀과 유럽 공연은 물론이고, 올 여름 Korea ADF 공연팀으로도 참가해요!

그림을 상상해봐! 흐뭇하지 않니?

와우! 정말 근사한데요!

신 자유주의 안무가들과 공연이라니요!

너희 둘이라면 가능한 그림이지!! 입상 기대할 수 있어!

한 달의 시간이 있으니 작품도 충분히 짤 수 있고….

열심히
해보겠습니다!

역시 해준이!
자신 있게
나올 줄 알았다!

......

연우,
무슨 생각 하는 줄 알아.
하지만 난 네가
무용수로서 참가 못할 이유,
전혀 없다는 것을
말하고 싶다.

......

충분히
생각할 시간
줄게.

네, 교수님….

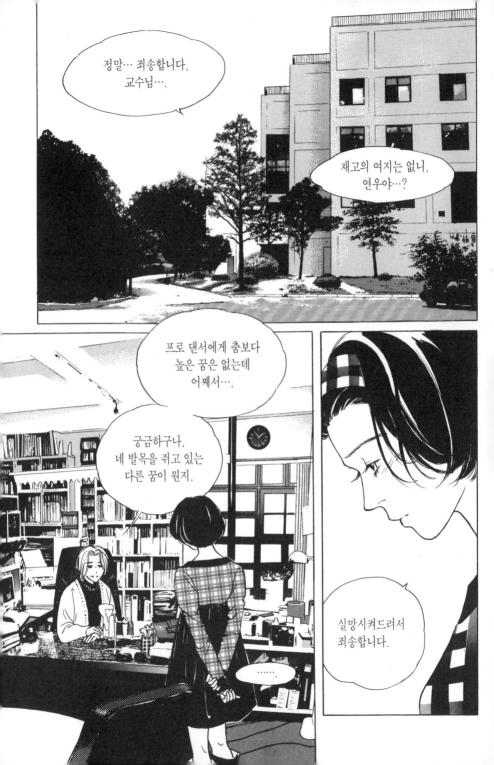

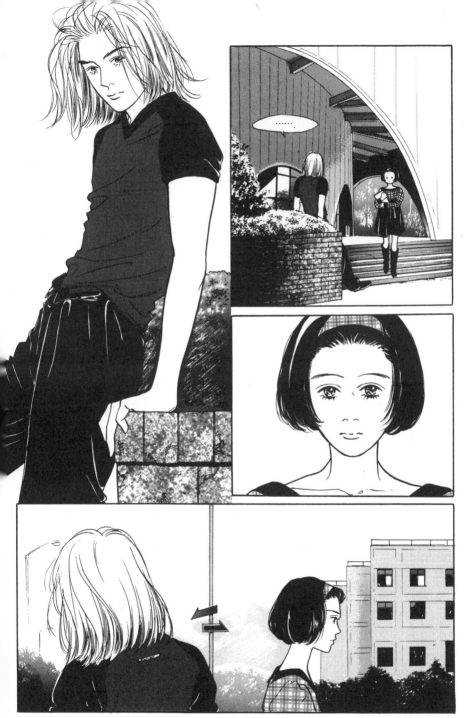

왜 이리 바보 같이
구는 거야?

너 정말
왜 이래?

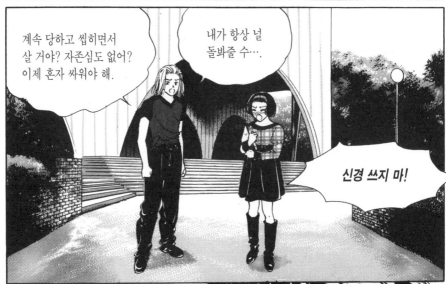

계속 당하고 씹히면서
살 거야? 자존심도 없어?
이제 혼자 싸워야 해.

내가 항상 널
돌봐줄 수….

신경 쓰지 마!

난 아무것도
신경 쓰이지 않아!
상관 없다구!

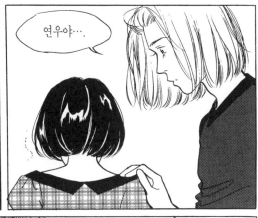

연우야…

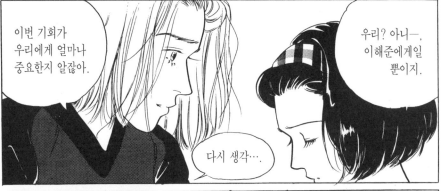

이번 기회가
우리에게 얼마나
중요한지 알잖아.

우리? 아니—,
이해준에게일
뿐이지.

다시 생각…

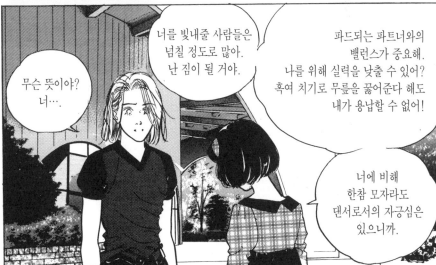

무슨 뜻이야?
너….

너를 빛내줄 사람들은
넘칠 정도로 많아.
난 짐이 될 거야.

파드되는 파트너와의
밸런스가 중요해.
나를 위해 실력을 낮출 수 있어?
혹여 치기로 무릎을 꿇어준다 해도
내가 용납할 수 없어!

너에 비해
한참 모자라도
댄서로서의 자긍심은
있으니까.

무슨 말이
하고 싶은 거야?

도망치라고
한 건 너야.

그것과는 다른
얘기잖아.

나에게는
같아!

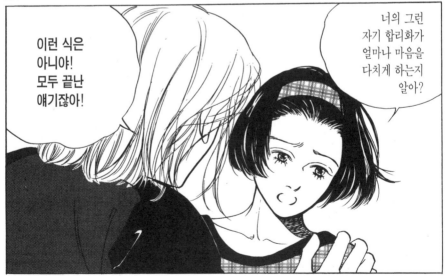

이런 식은
아니야!
모두 끝난
얘기잖아!

너의 그런
자기 합리화가
얼마나 마음을
다치게 하는지
알아?

항상 너만의
결론이잖아.
왜 상대는
생각하지
않는 거야?

네 말이
진심이었다면
정말 놓아주길
바라.

최초의 배신─.
이렇게 해서라도
나를 속이지 않으면
떠날 수 없어.

너와 춤을 춘다는 게 무슨 뜻인지 알아?
넌 꿈을 위해 추지만 나의 꿈은 너야.
네가 원하는 건 춤이지만
나의 소원은 너야.

너를 안고 사랑의 파드되를 추면
잠시라도 행복할 수 있겠지만
꿈에서 깬 후에 치러야 할 허무는
죽음과도 같아.

끝이 보여.
그게 무슨 의미인지 알아?
난 무서워.
그런 식의 용기 갖게 될까 봐
두렵단 말이야!

BLUE

널 사 랑 해.
조각난 마음을 안고 떠나가지만
다시 너에게로 돌아올 거야.
약 속 해 줘.
시간의 강을 건너 다시 만날 땐
나를 사랑하겠다고 말해줘.

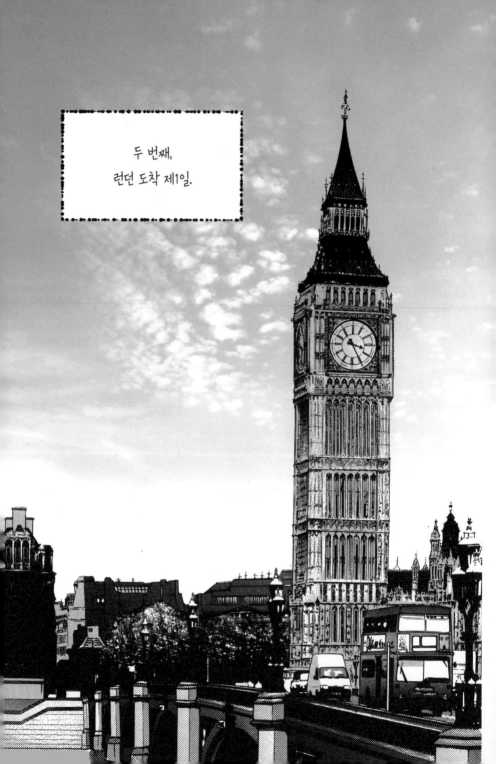

두 번째,
런던 도착 제1일.

몇 밤을 자야
널 볼 수 있을까···.

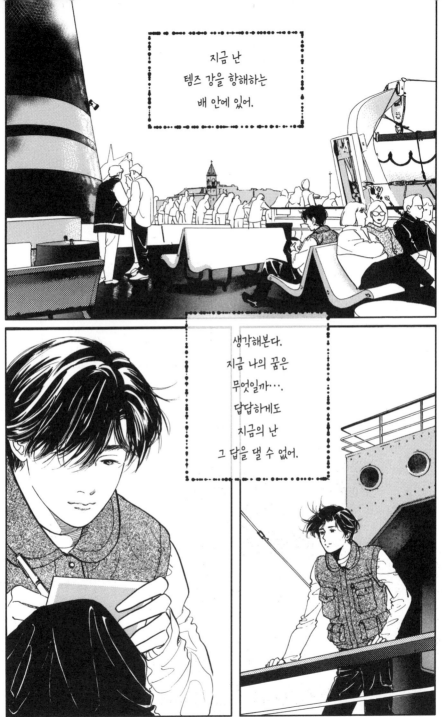

지금 난
템즈 강을 항해하는
배 안에 있어.

생각해본다.
지금 나의 꿈은
무엇일까···.
답답하게도
지금의 난
그 답을 댈 수 없어.

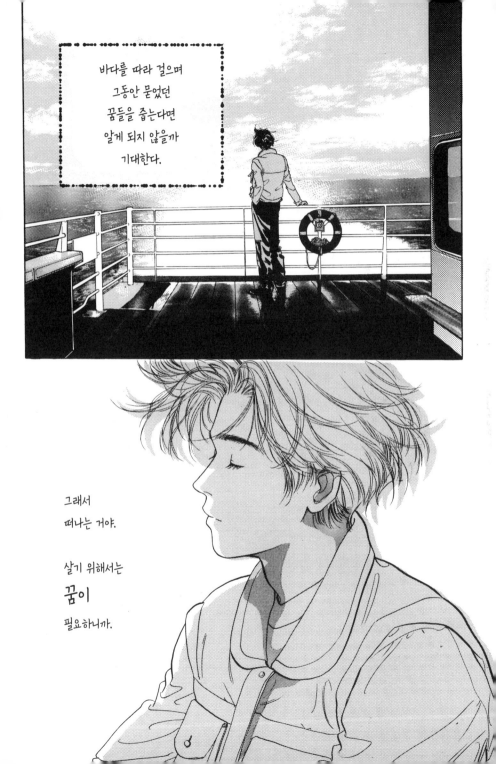

바다를 따라 걸으며
그동안 묻었던
꿈들을 줍는다면
알게 되지 않을까
기대한다.

그래서
떠나는 거야.

살기 위해서는
꿈이
필요하니까.

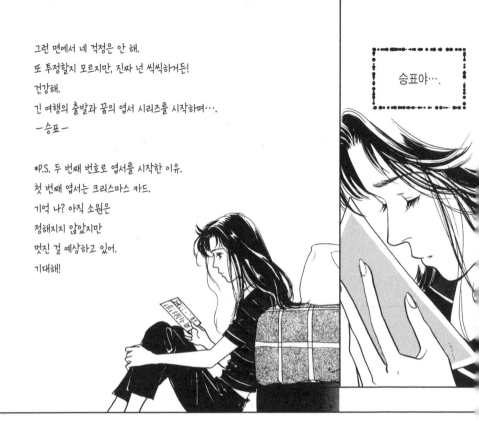

그런 면에서 네 걱정은 안 해.
또 투정할지 모르지만, 진짜 넌 씩씩하거든!
건강해.
긴 여행의 출발과 꿈의 엽서 시리즈를 시작하며….
-승표-

*P.S. 두 번째 번호로 엽서를 시작한 이유.
첫 번째 엽서는 크리스마스 카드.
기억 나? 아직 소원은
정해지지 않았지만
멋진 걸 예상하고 있어.
기대해!

승표야….

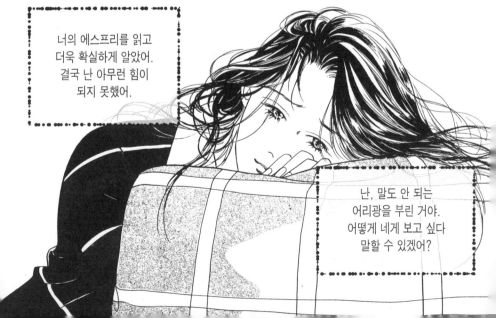

너의 에스프리를 읽고
더욱 확실하게 알았어.
결국 난 아무런 힘이
되지 못했어.

난, 말도 안 되는
어리광을 부린 거야.
어떻게 네게 보고 싶다
말할 수 있겠어?

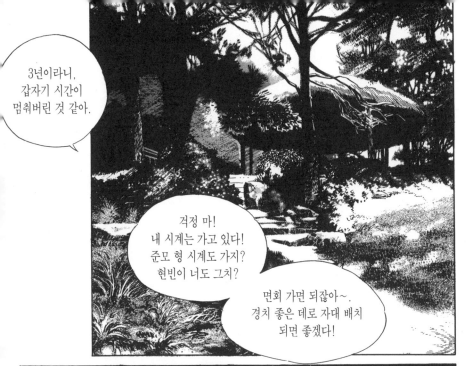

3년이라니, 갑자기 시간이 멈춰버린 것 같아.

걱정 마! 내 시계는 가고 있다! 준모 형 시계도 가지? 현빈이 너도 그치?

면회 가면 되잖아~. 경치 좋은 데로 자대 배치 되면 좋겠다!

이 자식! 군 입대가 캠핑 가는 건 줄 알아?

걱정 마쇼. 준모 형한테도 면회 갈 테니.

준모 형은 제주도로 가라! 덕분에 비행기 한번 타보게. 하하하!

망할 년! 친구 애인이 군대 가는데 위로는커녕 소풍 갈 생각이라니!

흑 흑! 쌍라라!

분위기 띄우려는 거야. 기분 처지니까.

유럽 쪽 전출 받을 순 없을까? 확실한 여행을…

……

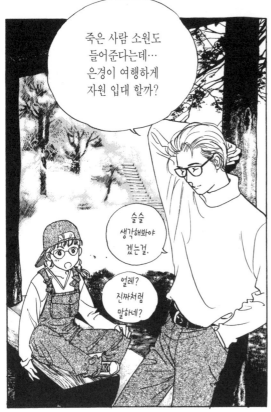

죽은 사람 소원도
들어준다는데…
은경이 여행하게
자원 입대 할까?

슬슬
생각해봐야
겠는걸.

얼레?
진짜처럼
말하네?

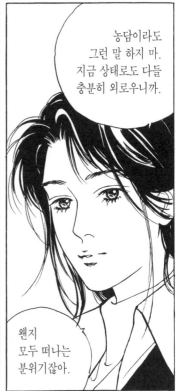

농담이라도
그런 말 하지 마.
지금 상태로도 다들
충분히 외로우니까.

왠지
모두 떠나는
분위기잖아.

승표와의 특별한
우정만으로는
부족하더냐?
헐~!

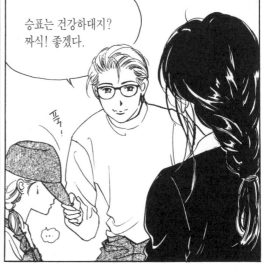

승표는 건강하대지?
짜식! 좋겠다.

픽!

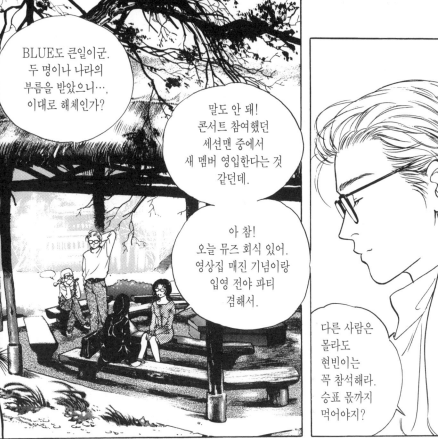

BLUE도 큰일이군. 두 명이나 나라의 부름을 받았으니…, 이대로 해체인가?

말도 안 돼! 콘서트 참여했던 세션맨 중에서 새 멤버 영입한다는 것 같던데.

아 참! 오늘 뮤즈 회식 있어. 영상집 매진 기념이랑 입영 전야 파티 겸해서.

다른 사람은 몰라도 현빈이는 꼭 참석해라. 승표 못까지 먹어야지?

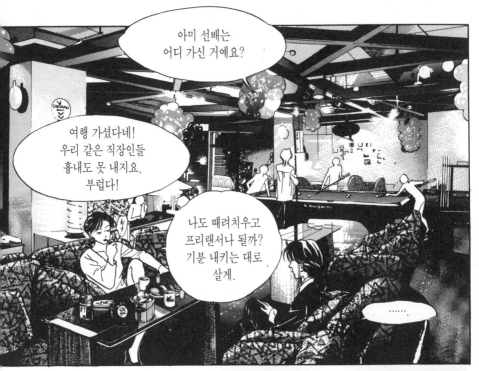

아미 선배는
어디 가신 거예요?

여행 가셨다네!
우리 같은 직장인들
흉내도 못 내지요,
부럽다!

나도 때려치우고
프리랜서나 될까?
기분 내키는 대로
살게.

......

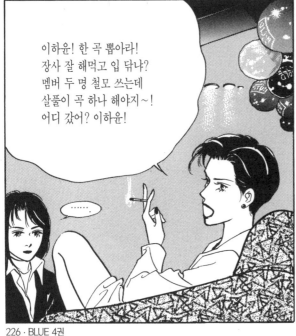

이하윤! 한 곡 뽑아라!
장사 잘 해먹고 입 닦냐?
멤버 두 명 철모 쓰는데
살풀이 곡 하나 해야지~!
어디 갔어? 이하윤!

......

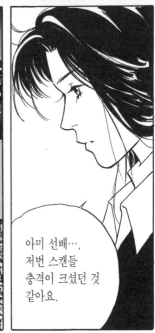

아미 선배…,
저번 스캔들
충격이 크셨던 것
같아요.

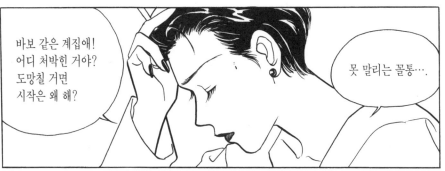

바보 같은 계집애!
어디 처박힌 거야?
도망칠 거면
시작은 왜 해?

못 말리는 꼴통….

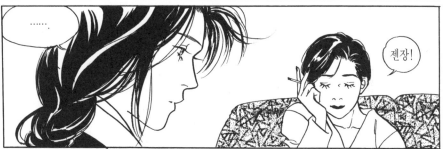

……

젠장!

나이스!
김상근!

인마…,
얼굴 좀 펴라.

쓱시시

내가 뭘….

죽으러
가냐?

실례….

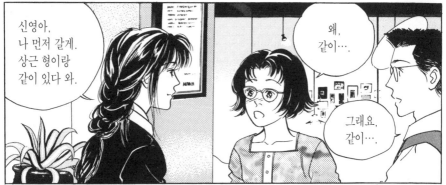

신영아,
나 먼저 갈게.
상근 형이랑
같이 있다 와.

왜,
같이…

그래요,
같이…

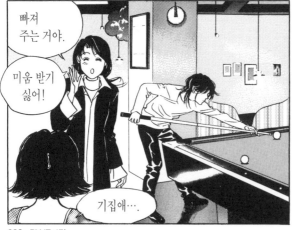

빠져
주는 거야.

미움 받기
싫어!

기집애….

엇…!

…어, 미안.

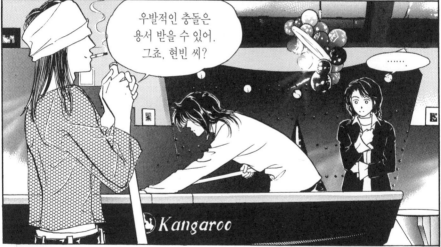

우발적인 충돌은
용서 받을 수 있어.
그죠, 헌빈 씨?

……

Kangaroo

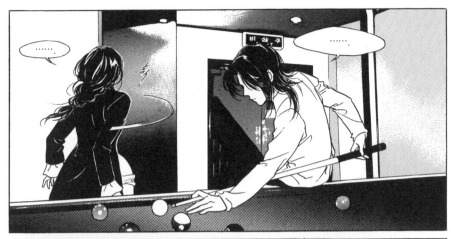

......

......

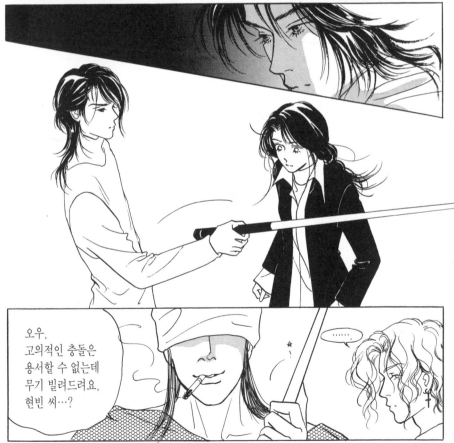

오우,
고의적인 충돌은
용서할 수 없는데
무기 빌려드려요,
현빈 씨…?

......

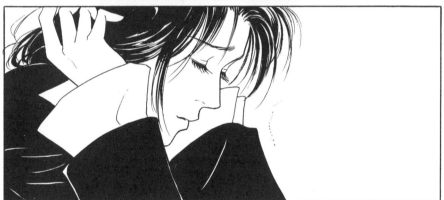

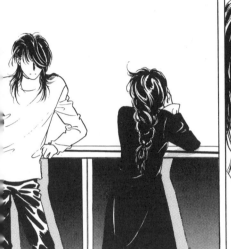

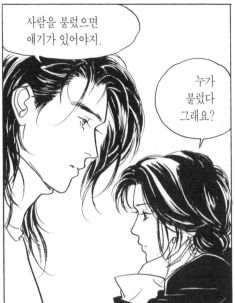

사람을 불렀으면 얘기가 있어야지.

누가 불렀다 그래요?

소리보다 더 크게 따라오라 했잖아.

잘못 짚었네요. 늘 그런 식이니까 실수하는 거예요.

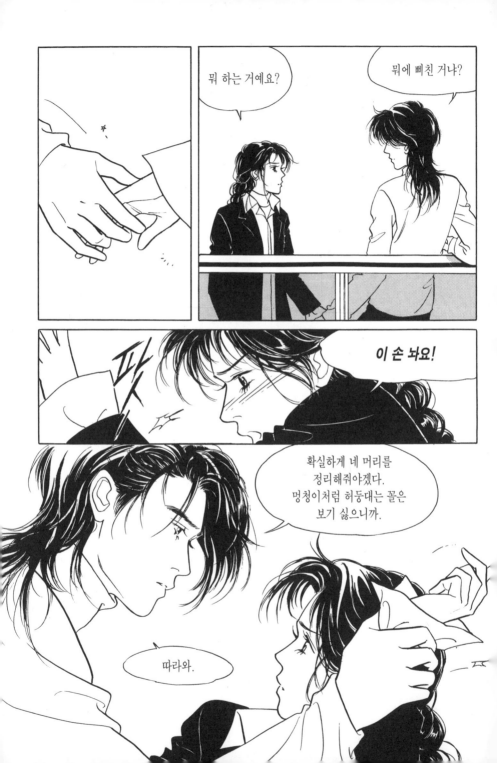

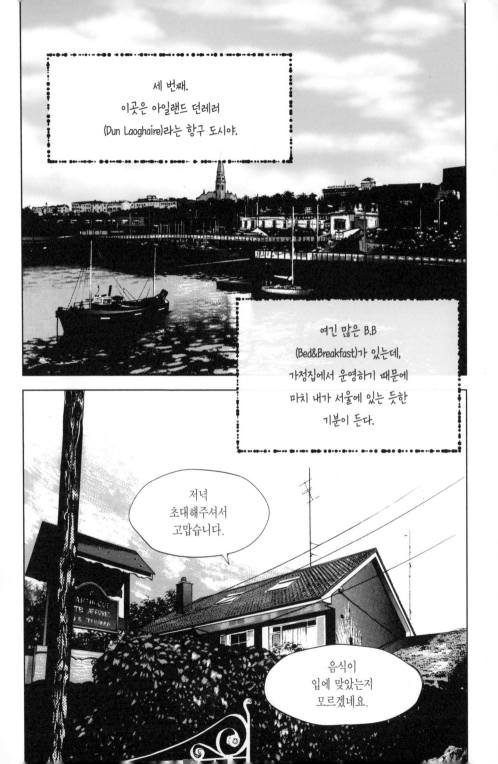

세 번째.
이곳은 아일랜드 던레러
(Dun Laoghaire)라는 항구 도시야.

여긴 많은 B.B
(Bed&Breakfast)가 있는데,
가정집에서 운영하기 때문에
마치 내가 서울에 있는 듯한
기분이 든다.

저녁
초대해주셔서
고맙습니다.

음식이
입에 맞았는지
모르겠네요.

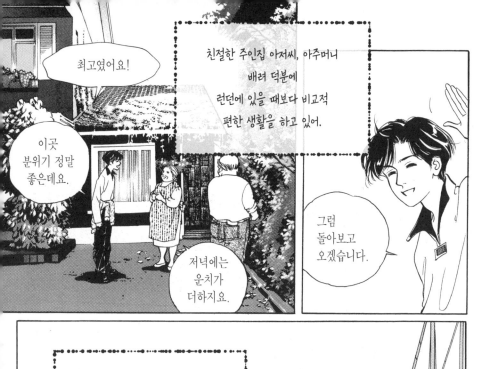

최고였어요!

이곳 분위기 정말 좋은데요.

저녁에는 운치가 더하지요.

친절한 주인집 아저씨, 아주머니 배려 덕분에 런던에 있을 때보다 비교적 편한 생활을 하고 있어.

그럼 돌아보고 오겠습니다.

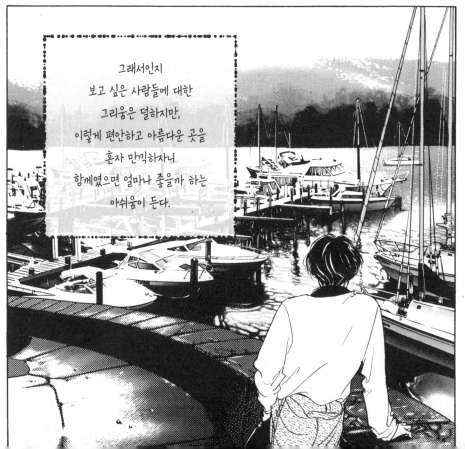

그래서인지 보고 싶은 사람들에 대한 그리움은 덜하지만, 이렇게 편안하고 아름다운 곳을 혼자 만끽하자니 함께였으면 얼마나 좋을까 하는 아쉬움이 든다.

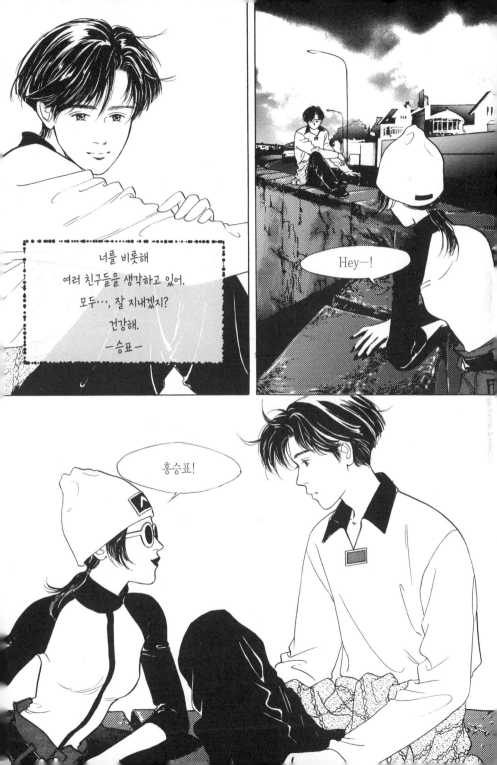

싫어!

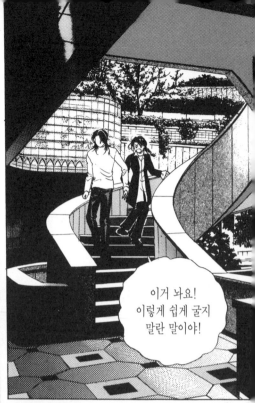

이거 봐요!
이렇게 쉽게 굴지
말란 말이야!

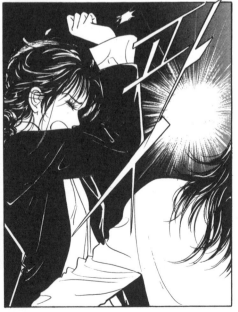

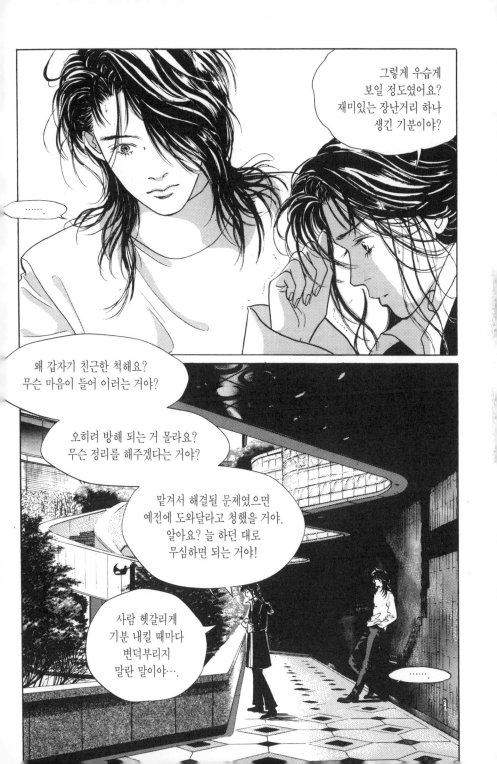

보여줄게.

확인이 필요하다면
이 이상의 기회는 없어.

이런 대화는
오늘로 마감할 수
있을 테니까.

오늘
다시 한번
감사드립니다.

아무쪼록
홍 회장님께서
허락하시기만을
고대하겠습니다.

심려 마십시오.
어르신께서
특별한 분부를
내리셨으니까요.

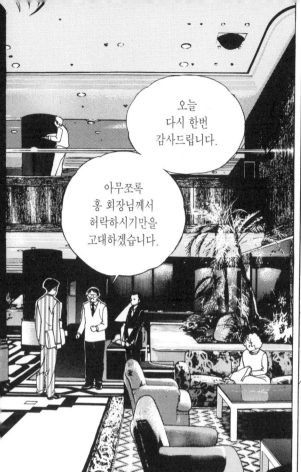

먼저
가보겠습니다.
그럼.

예, 살펴 가십시오.

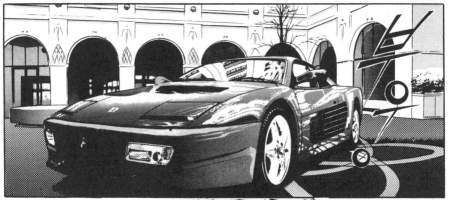

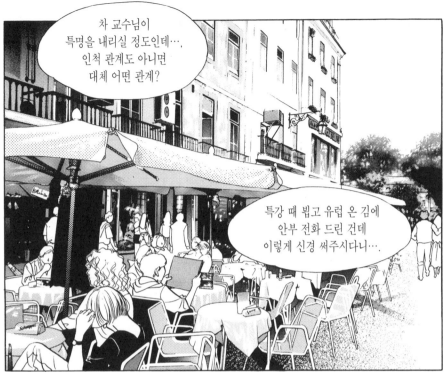

차 교수님이
특명을 내리실 정도인데…,
인척 관계도 아니면
대체 어떤 관계?

특강 때 뵙고 유럽 온 김에
안부 전화 드린 건데
이렇게 신경 써주시다니….

와아—! 우리 차 쌤~!!!
한눈에 가셨구나,
연하 취향이셨나?

…ㅣ…

어떻게
알아보셨어요,
저…?

숙소 말씀 드렸다며?

나, 동네 주민. 이웃에 누가 사는지 다 알지.

못 보던 동양 총각 흔치 않아 찍은 건데 맞았구.

어린애가 하나 날아왔다 하시기에 숨겨둔 아들쯤 되는 줄~.

후훗, 확실히 아니야. 그분 독하게 생기셨잖아. 넌 그 반대!

거침없는 성격이군요.

누나야말로 진짜 숨겨둔 딸 아니에요? 두 분 닮았어요. 하하….

의외로 고약한 농담도 하네?! 좋았어! 사실 안 내키는 가이드 나왔는데, 멋진 총각이라 즐거워졌어! 오히려 계 탔네!

조교 일 봐드린 것보다 사고친 게 많아 갚으려 한 건데~. 하하핫!

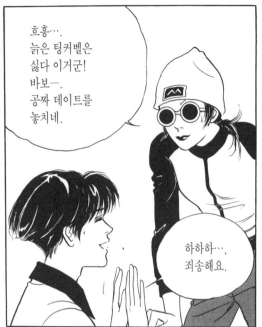

호흥….
늙은 팅커벨은
싫다 이거군!
바보—.
공짜 데이트를
놓치네.

하하하…,
죄송해요.

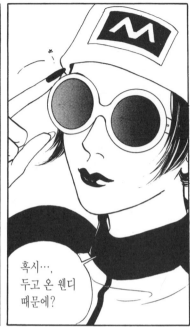

혹시…,
두고 온 웬디
때문에?

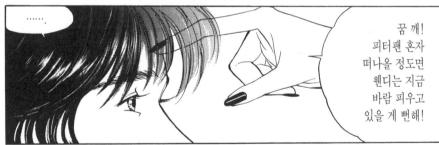

…….

꿈 깨!
피터팬 혼자
떠나올 정도면
웬디는 지금
바람 피우고
있을 게 뻔해!

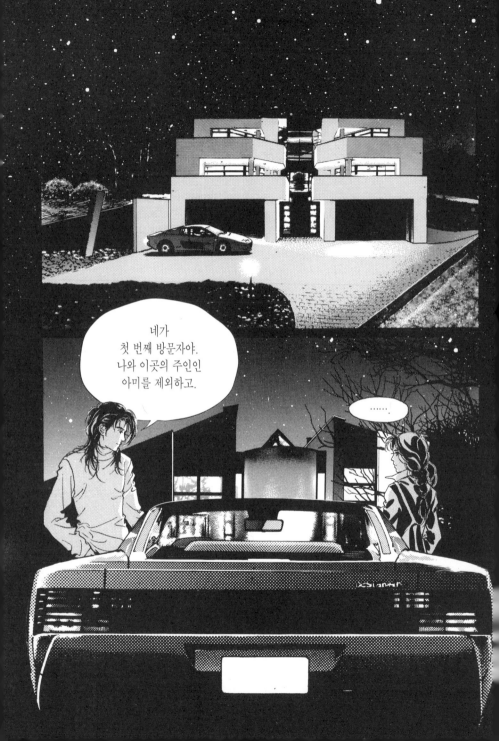

허락 없이 초대했지만
너의 방문은 환영할 거다.
아마 쪽에서 먼저
널 초대하고 싶었을 테니까.

너를 걱정한 것도
그녀가 먼저야.
내 무의식의 실수를
지적해준 것도.

확인 따윈 필요 없어….
내가 있어야 할 정원이
아니라는 것쯤은
당신이 지나치던 날
이미―.

늘 뒤를 지켜주는
유일한 사람인데
내 무심함으로
힘들게 했지.

사실 지금
내가 해야 할 일은
그녀를 찾아
용서를 구하는
일일 거야.

이곳 인테리어도
그녀가 한 거야.
편히 적응하도록
배려한 거지.
나의 모든 것을
알고 있는
사람이니까.

그녀 때문에
버틸 수 있었으면서도
정작 원하는 말은
한 마디도 해주질 못했어.

그래,
알고 있었어.

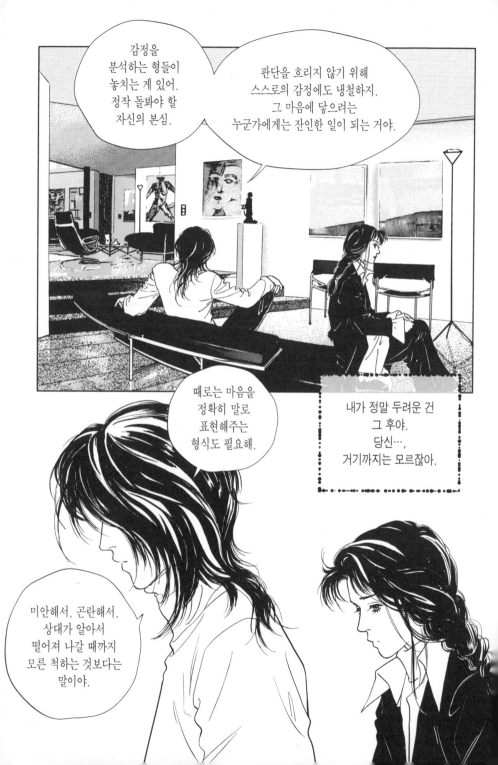

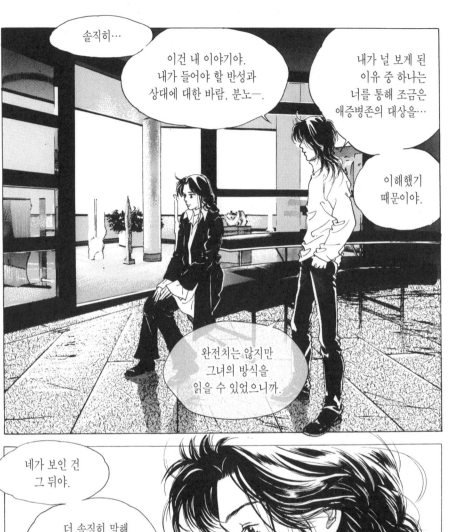

솔직히…

이건 내 이야기야.
내가 들어야 할 반성과
상대에 대한 바람, 분노ㅡ.

내가 널 보게 된
이유 중 하나는
너를 통해 조금은
애증병존의 대상을…

이해했기
때문이야.

완전치는 않지만
그녀의 방식을
읽을 수 있었으니까.

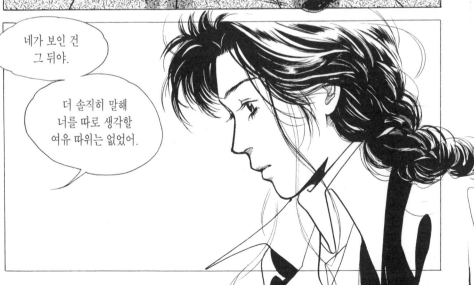

네가 보인 건
그 뒤야.

더 솔직히 말해
너를 따로 생각할
여유 따위는 없었어.

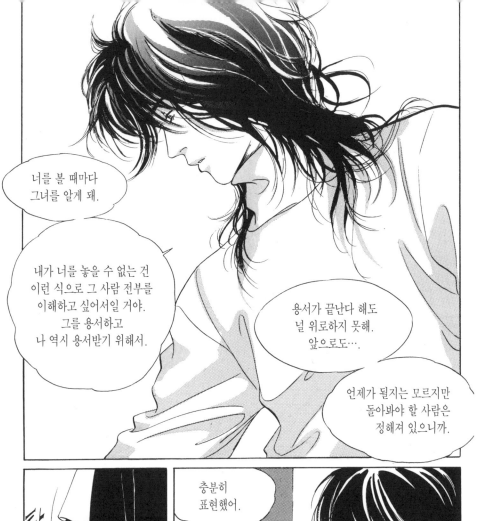

너를 볼 때마다
그녀를 알게 돼.

내가 너를 놓을 수 없는 건
이런 식으로 그 사람 전부를
이해하고 싶어서일 거야.
그를 용서하고
나 역시 용서받기 위해서.

용서가 끝난다 해도
널 위로하지 못해.
앞으로도….

언제가 될지는 모르지만
돌아봐야 할 사람은
정해져 있으니까.

탁

됐어요.

충분히
표현했어.

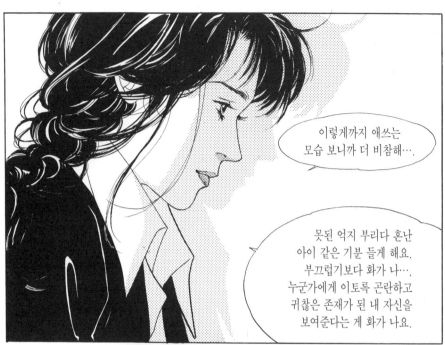

이렇게까지 애쓰는
모습 보니까 더 비참해….

못된 억지 부리다 혼난
아이 같은 기분 들게 해요.
부끄럽기보다 화가 나…,
누군가에게 이토록 곤란하고
귀찮은 존재가 된 내 자신을
보여준다는 게 화가 나요.

걱정 말아요.
여기까지
따라온 건….

차라리
더 비참해져서
남김없이 미련을 버리기
위해서였으니까.

우리 둘 다 성공했어, 끄떡없을 거야.

착각해선 안 돼.

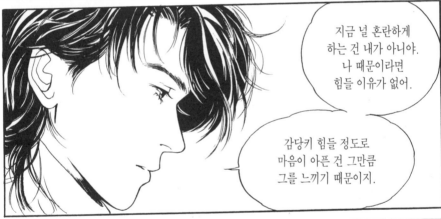

지금 널 혼란하게 하는 건 내가 아니야. 나 때문이라면 힘들 이유가 없어.

감당키 힘들 정도로 마음이 아픈 건 그만큼 그를 느끼기 때문이지.

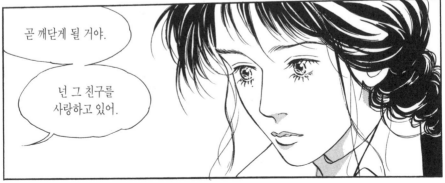

곧 깨닫게 될 거야.

넌 그 친구를 사랑하고 있어.

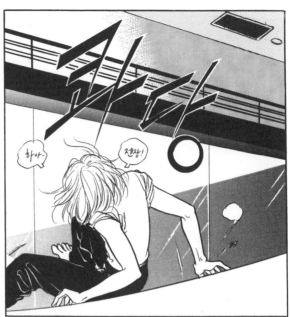
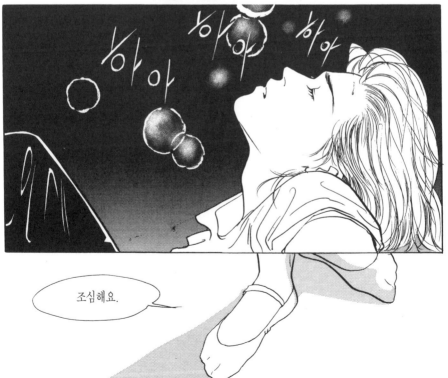

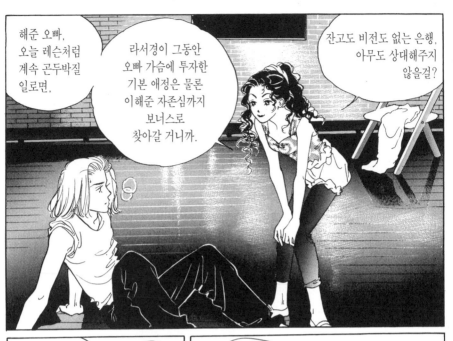

해준 오빠,
오늘 레슨처럼
계속 곤두박질
일로면,

라서경이 그동안
오빠 가슴에 투자한
기본 애정은 물론
이해준 자존심까지
보너스로
찾아갈 거니까.

잔고도 비전도 없는 은행,
아무도 상대해주지
않을걸?

잘됐구나.
맡은 기억은
없지만 알아서
거둬간다니.

불법
거래였으니
이자까지
바라는 건
아니겠지?

몰락 중에도
흐트러짐 없는 자세는
빵보다 명예를 우선하는
꼴통 귀족정신?

매달리고 싶지만
객기로 참아내는 오기?
쇼크에도 살아남은
썩은 허세?

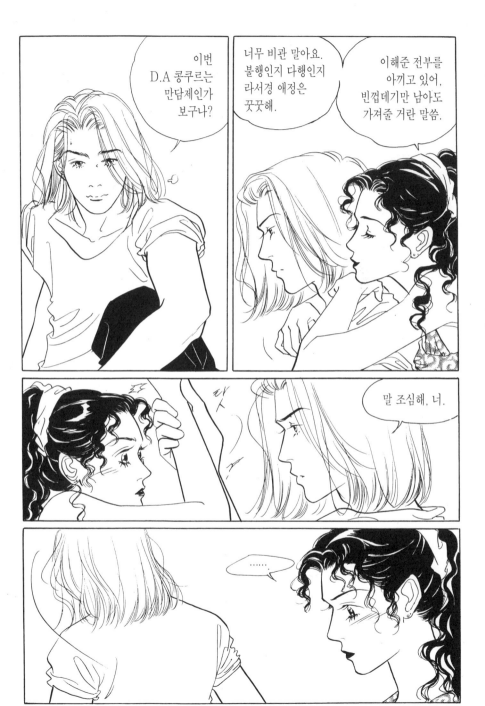

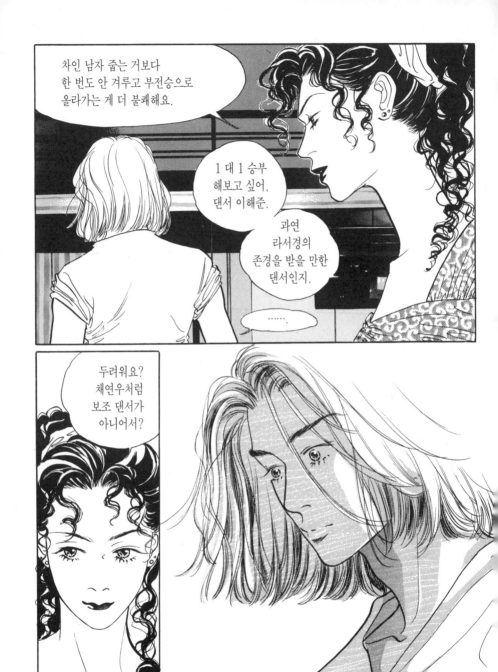

차인 남자 줍는 거보다
한 번도 안 겨루고 부전승으로
올라가는 게 더 불쾌해요.

1 대 1 승부
해보고 싶어.
댄서 이해준.

과연
라서경의
존경을 받을 만한
댄서인지.

......

두려워요?
채연우처럼
보조 댄서가
아니어서?

레슨 끝났냐,
해준아?

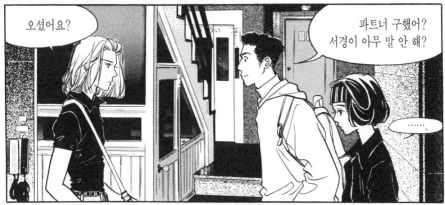

오셨어요?

파트너 구했어?
서경이 아무 말 안 해?

……

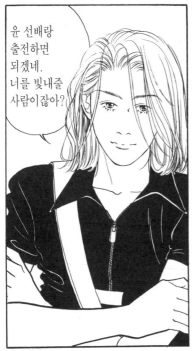

윤 선배랑
출전하면
되겠네.
너를 빛내줄
사람이잖아?

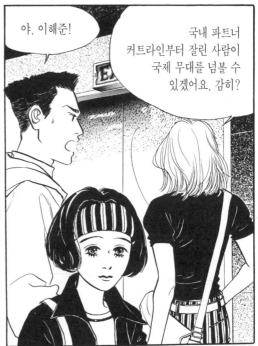

야, 이해준!

국내 파트너
커트라인부터 잘린 사람이
국제 무대를 넘볼 수
있겠어요, 감히?

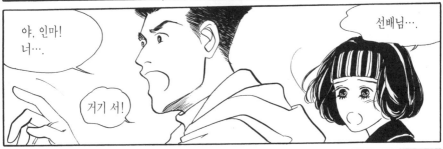

야, 인마!
너….

거기 서!

선배님….

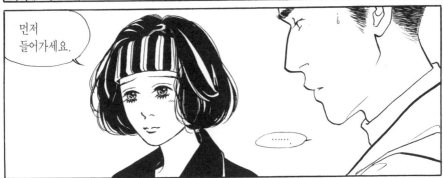

먼저
들어가세요.

……

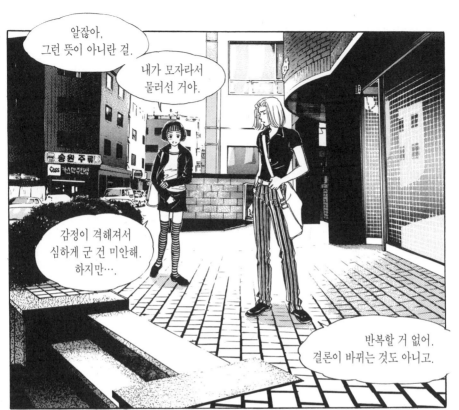

알잖아,
그런 뜻이 아니란 걸.

내가 모자라서
물러선 거야.

감정이 격해져서
심하게 군 건 미안해.
하지만….

반복할 거 없어.
결론이 바뀌는 것도 아니고.

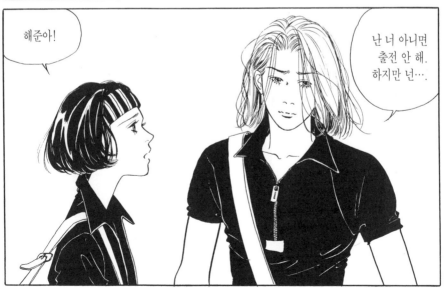

해준아!

난 너 아니면
출전 안 해.
하지만 넌….

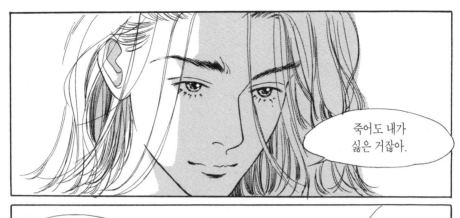

죽어도 내가
싫은 거잖아.

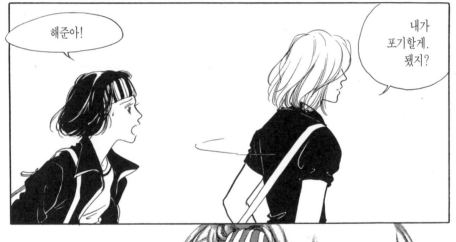

해준아!

내가
포기할게.
됐지?

그 친구, 엉뚱한 구석이 많아.
사람들을 유쾌하게 하는
재주도 뛰어나고.
아무튼 즐거웠다니 다행이군요.

양심 고백하자면요,
사실…

교수님 홍보는
이야기가 가장
재미있었어요!

이런…,
민박 제공
고려해봐야겠는데?

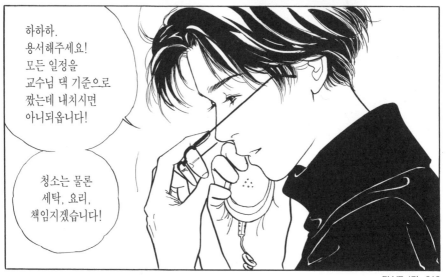

하하하.
용서해주세요!
모든 일정을
교수님 댁 기준으로
짰는데 내치시면
아니되옵니다!

청소는 물론
세탁, 요리,
책임지겠습니다!

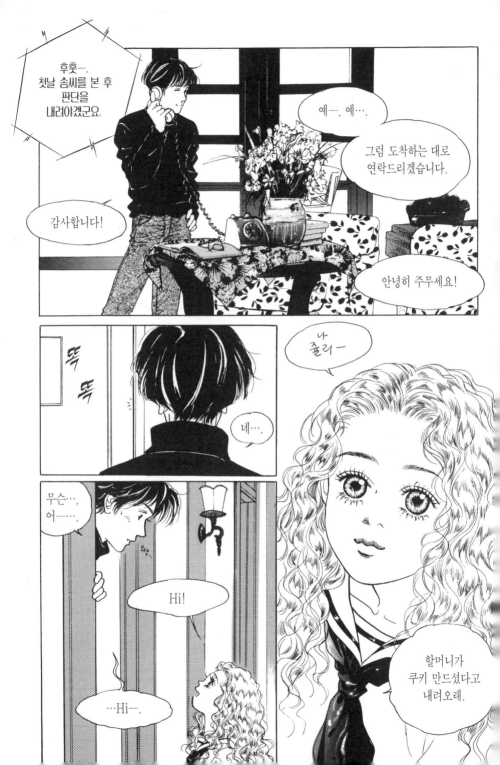

줄리~! 토슈즈 처음 신게 된 걸 축하하며 할아버지가 주시는 선물!

와우! 빨간 토슈즈! 마미가 사준 것까지 모두 세 개야!

쌩큐—, 할아버지! 신어 봐야지!

······.

서툴구나, 아직···.

슨피오도 발레 해?

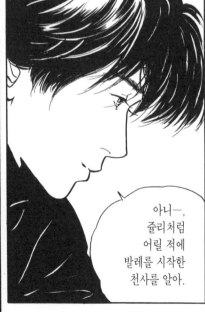

아니—, 줄리처럼 어릴 적에 발레를 시작한 천사를 알아.

BLUE

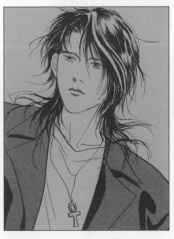

BLUE

그녀의 동화

[BLUE OST Vol.1 승표 Theme]

빛처럼 짧은 사랑.
어둠뿐인 시간도 두렵지 않아.

마법에 잠든 그대,
나의 입맞춤에 눈을 떠봐요.

너의 동화가 되고 싶어, 난―.

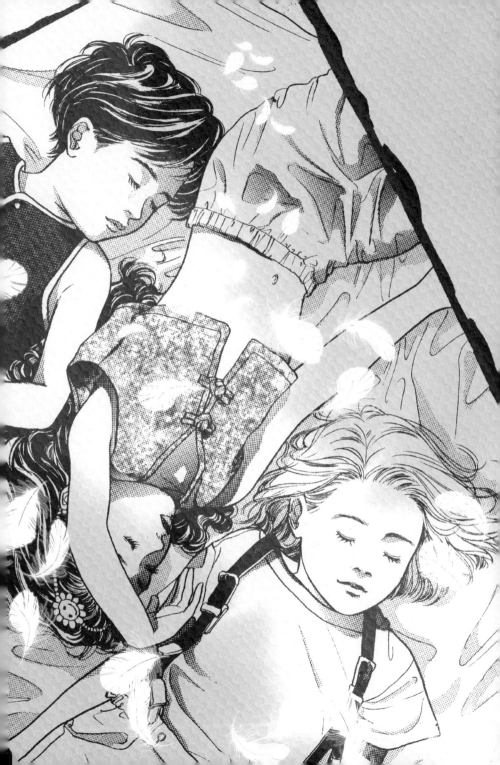

삐
끗
☆

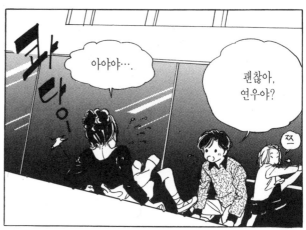

아야야….

괜찮아,
연우야?

잘 안 되니까
속상해!
나… 재능이
없는 걸까?

나아질
거야.

아니ㅡ.

난 연우가 걱정돼,
승표야!
사실 연우에게는
치명적인 문제가 있어!
으흐흑….

말해줘, 해준아,
그게 뭐야?

말 못해!
죽어도 못해!

말해줘~,
무섭지만 들을 거야.
어서 말해줘!
어엉엉엉.

해결책이
전혀 없는 건 아냐.
승표만 도와준다면
너를 구할 수 있어!

…뭔데?

괜찮겠어?
너 역시 발레를
해야 가능한데….

도움이 된다면
기꺼이….

어흑~. 멋진 놈!
연우야! 이젠 안심해!
너의 발레 인생은 보장된 거야.

두 사람이 힘을 합치는데
너 하나 리프트 못하겠니?
네가 아무리
무겁다 한들 말이야!

……

고맙다, 승표야!
나 혼자 연우를
어떻게 들어 올리나
고민하며 지새운 밤들!
이제 안녕~, 흐흑!

근데…,
우리 둘로 될까?
한 사람 더
합류….

응! 점점 더
무거워질
테니까….

홍승표! 이해준!

으악!
드디어!

거기 안 서?!

잡으면
업어주지롱~.

아하하하하하..

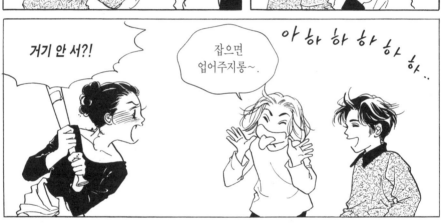

아 하하 하 하하하…..

차라리
자라지 말 걸 그랬어,
연우야….

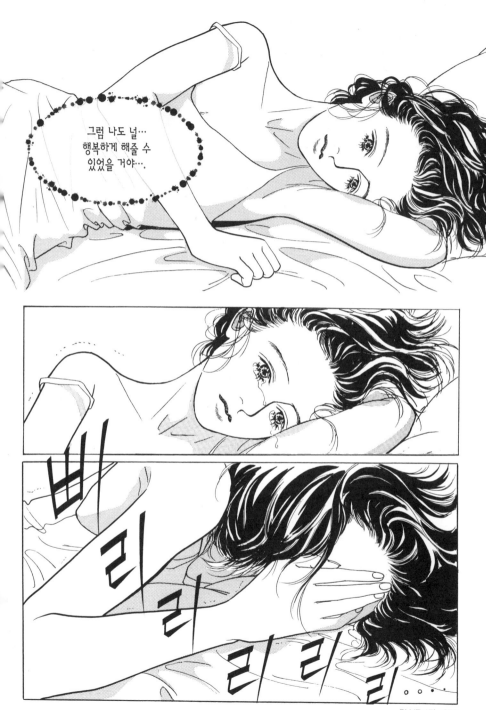

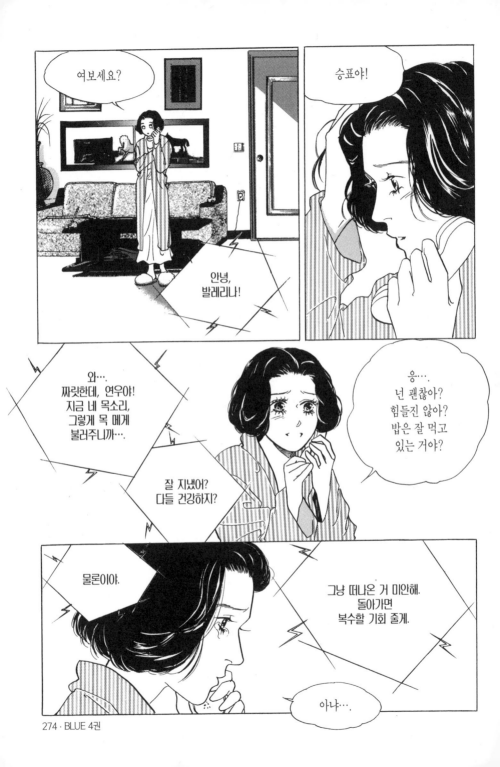

여보세요?

안녕, 발레리나!

승표야!

와….
짜릿한데, 연우야!
지금 네 목소리,
그렇게 목 메게
불러주니까….

잘 지냈어?
다들 건강하지?

응….
넌 괜찮아?
힘들진 않아?
밥은 잘 먹고
있는 거야?

물론이야.

그냥 떠나온 거 미안해.
돌아가면
복수할 기회 줄게.

아냐….

뭐가 아냐···.
해준이는 어때?
말 잘 들어?

···으·응···, 잘···.

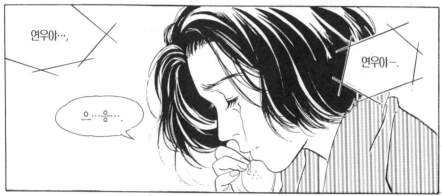

연우아···,

연우아-.

으···응···.

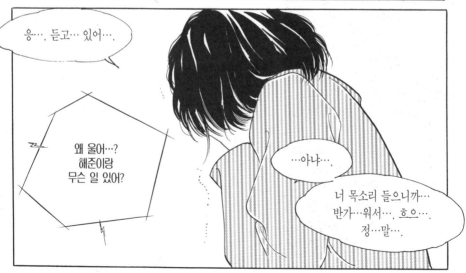

응···, 듣고··· 있어···.

왜 울어···?
해준이랑
무슨 일 있어?

···아냐···,

너 목소리 들으니까···
반가···워서···, 흐으···.
정···말···.

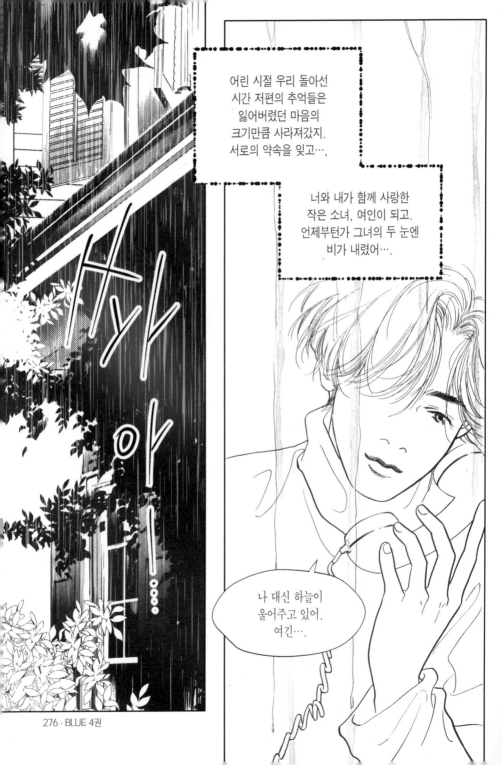

어린 시절 우리 돌아선
시간 저편의 추억들은
잃어버렸던 마음의
크기만큼 사라져갔지.
서로의 약속을 잊고…,

너와 내가 함께 사랑한
작은 소녀, 여인이 되고.
언제부턴가 그녀의 두 눈엔
비가 내렸어….

나 대신 하늘이
울어주고 있어,
여긴….

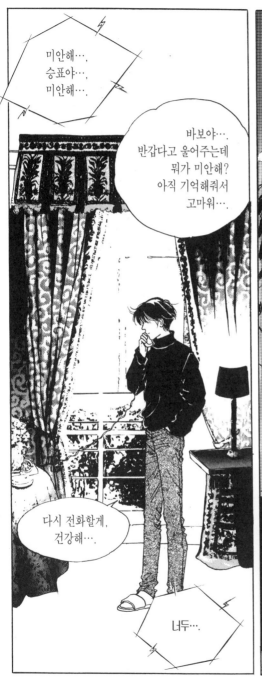

미안해…,
승표야…,
미안해….

바보야….
반갑다고 울어주는데
뭐가 미안해?
아직 기억해줘서
고마워….

다시 전화할게,
건강해….

너두….

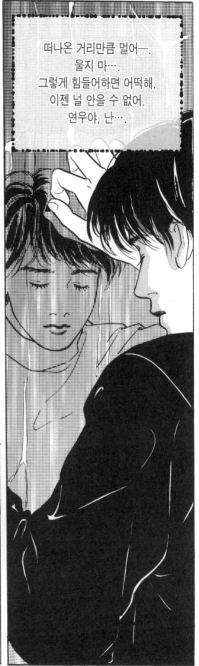

떠나온 거리만큼 멀어ㅡ.
울지 마….
그렇게 힘들어하면 어떡해.
이젠 널 안을 수 없어.
연우야, 난….

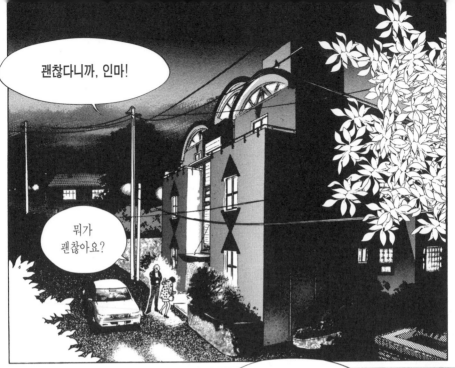

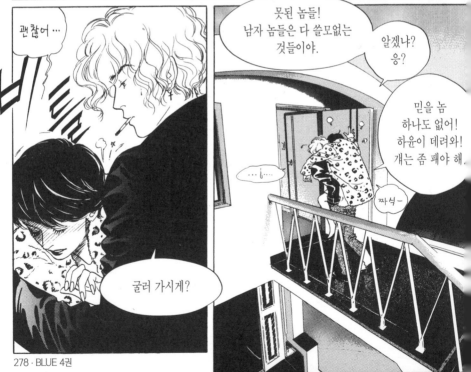

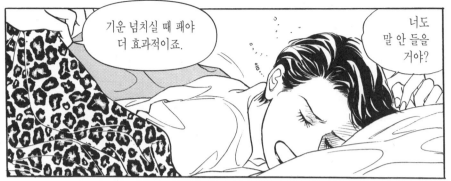

기운 넘치실 때 패야 더 효과적이죠.

너도 말 안 들을 거야?

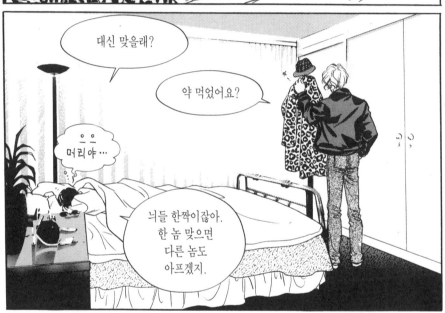

대신 맞을래?

약 먹었어요?

으으 머리야…

늬들 한짝이잖아. 한 놈 맞으면 다른 놈도 아프겠지.

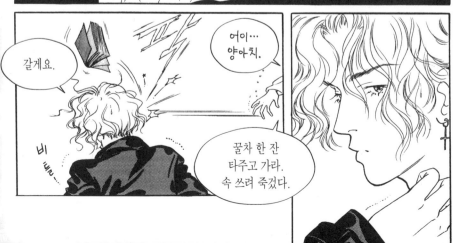

갈게요.

어이… 양아치.

꿀차 한 잔 타주고 가라. 속 쓰러 죽겠다.

비틀…

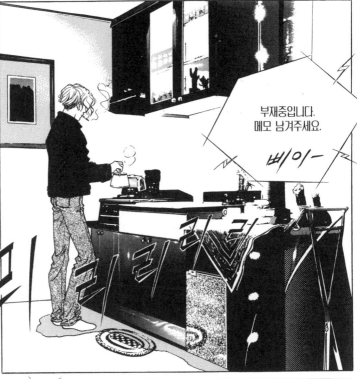

부재중입니다.
메모 남겨주세요.

삐이-

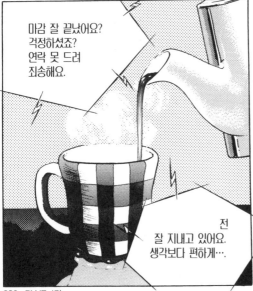

마감 잘 끝났어요?
걱정하셨죠?
연락 못 드려
죄송해요.

전
잘 지내고 있어요.
생각보다 편하게….

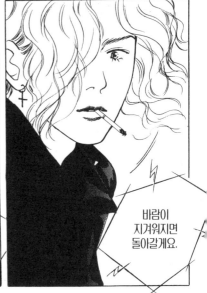

바람이
지겨워지면
돌아갈게요.

건강하세요.

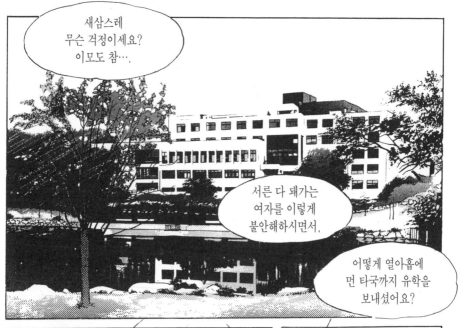

새삼스레
무슨 걱정이세요?
이모도 참….

서른 다 돼가는
여자를 이렇게
불안해하시면서,

어떻게 열아홉에
먼 타국까지 유학을
보내셨어요?

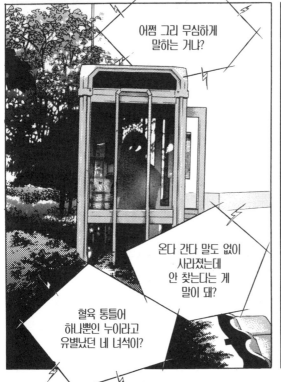

어쩜 그리 무심하게
말하는 거냐?

온다 간다 말도 없이
사라졌는데
안 찾는다는 게
말이 돼?

혈육 통틀어
하나뿐인 누이라고
유별났던 네 녀석이?

네가 이렇게
아무렇지 않은 건
그 애 행방을
알고 있다는 거야.

……

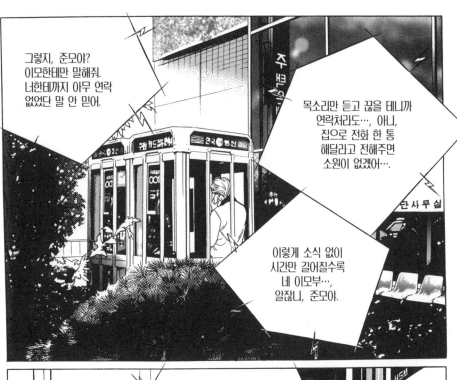

그렇지, 준모야?
이모한테만 말해줘.
너한테까지 아무 연락
없었단 말 안 믿어.

목소리만 듣고 끊을 테니까
연락처라도…, 아니,
집으로 전화 한 통
해달라고 전해주면
소원이 없겠어….

이렇게 소식 없이
시간만 길어질수록
네 이모부…,
알잖니, 준모야.

니 누이를 정말 생각한다면
하루 빨리 이모부와
화해시켜야 해.

말씀은 안 하시지만
잠도 제대로 못 주무신다.
그 양반이 그나마
걱정하는 마음
남아 있을 때….

흐흑….

너무 걱정 마세요, 이모….

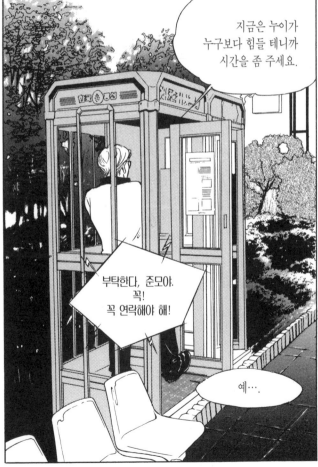

지금은 누이가 누구보다 힘들 테니까 시간을 좀 주세요.

부탁한다, 준모야. 꼭! 꼭 연락해야 해!

예….

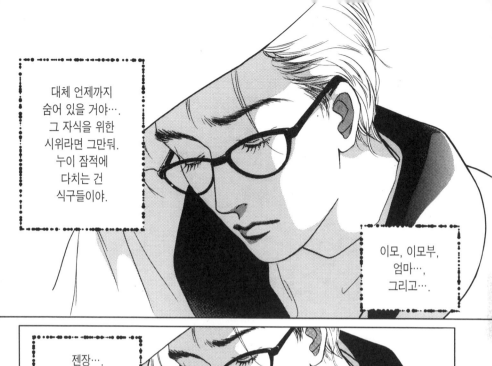

대체 언제까지
숨어 있을 거야….
그 자식을 위한
시위라면 그만둬.
누이 잠적에
다치는 건
식구들이야.

이모, 이모부,
엄마…,
그리고….

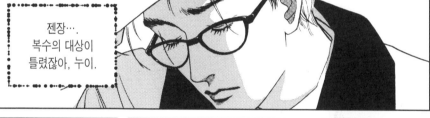

젠장….
복수의 대상이
틀렸잖아, 누이.

똑 똑

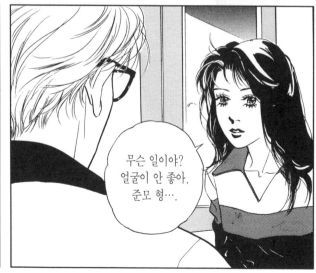

무슨 일이야?
얼굴이 안 좋아,
준모 형….

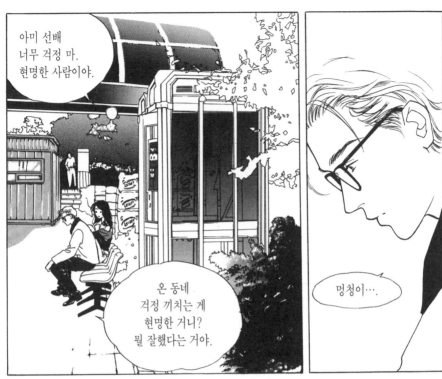

아미 선배
너무 걱정 마.
현명한 사람이야.

온 동네
걱정 끼치는 게
현명한 거니?
뭘 잘했다는 거야.

멍청이…

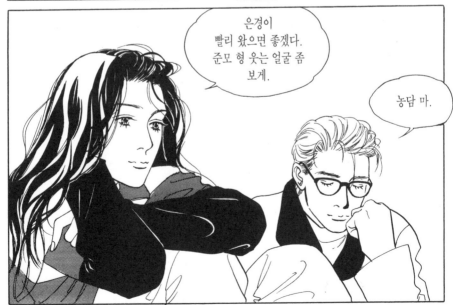

은경이
빨리 왔으면 좋겠다.
준모 형 웃는 얼굴 좀
보게.

농담 마.

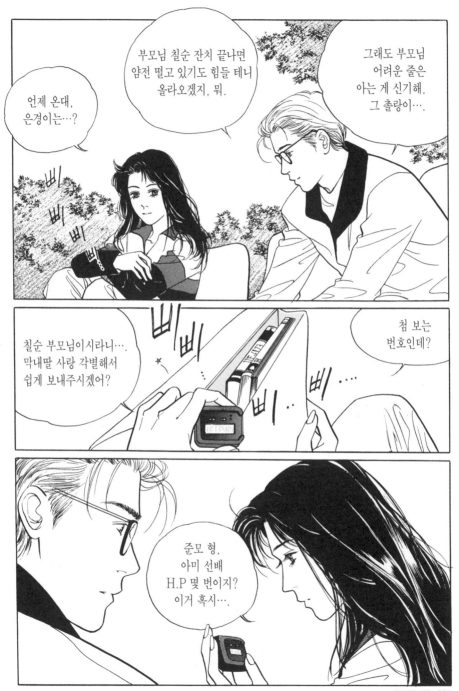

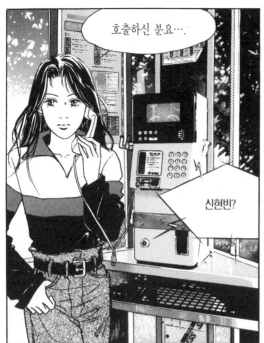

호출하신 분요….

신현빈?

예,
실례지만
누구….

솔직히 좀 놀랐어요.
오는 내내 나쁜 생각만
들었고….

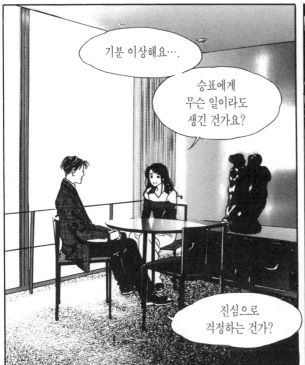

기분 이상해요….

승표에게
무슨 일이라도
생긴 건가요?

진심으로
걱정하는 건가?

무슨
뜻이죠?

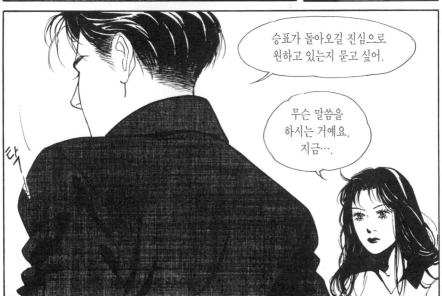

승표가 돌아오길 진심으로
원하고 있는지 묻고 싶어.

무슨 말씀을
하시는 거예요,
지금….

탁

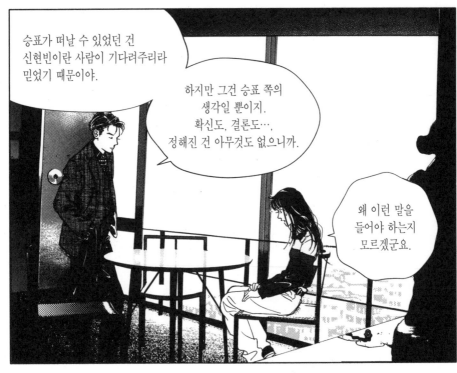

승표가 떠날 수 있었던 건 신현빈이란 사람이 기다려주리라 믿었기 때문이야.

하지만 그건 승표 쪽의 생각일 뿐이지. 확신도, 결론도…, 정해진 건 아무것도 없으니까.

왜 이런 말을 들어야 하는지 모르겠군요.

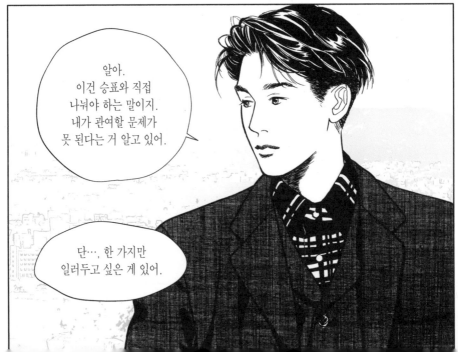

알아. 이건 승표와 직접 나눠야 하는 말이지. 내가 관여할 문제가 못 된다는 거 알고 있어.

단…, 한 가지만 일러두고 싶은 게 있어.

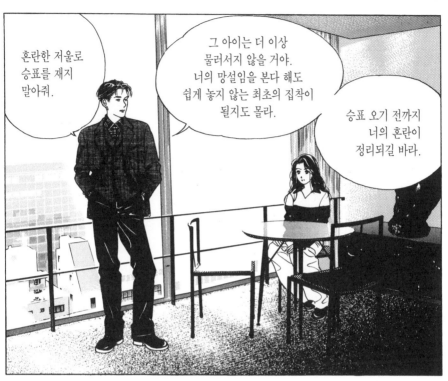

혼란한 저울로 승표를 재지 말아줘.

그 아이는 더 이상 물러서지 않을 거야. 너의 망설임을 본다 해도 쉽게 놓지 않는 최초의 집착이 될지도 몰라.

승표 오기 전까지 너의 혼란이 정리되길 바라.

승표가 맡기고 간 거야.

승표를 맞이하는 쪽으로 정리된다면 언제든 key를 내주겠어.

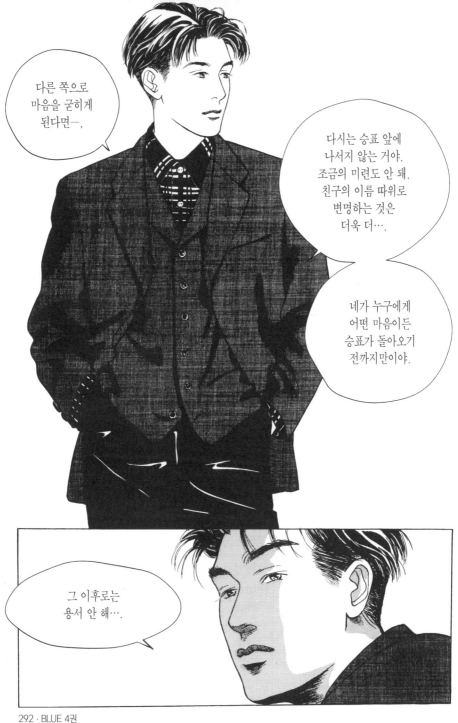

다른 쪽으로
마음을 굳히게
된다면ㅡ,

다시는 승표 앞에
나서지 않는 거야.
조금의 미련도 안 돼.
친구의 이름 따위로
변명하는 것은
더욱 더….

네가 누구에게
어떤 마음이든
승표가 돌아오기
전까지만이야.

그 이후로는
용서 안 해….

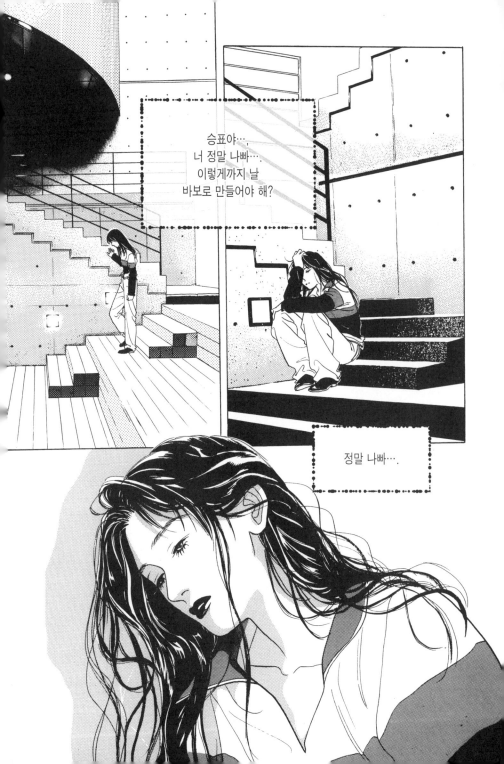

커피
더 드릴까요?

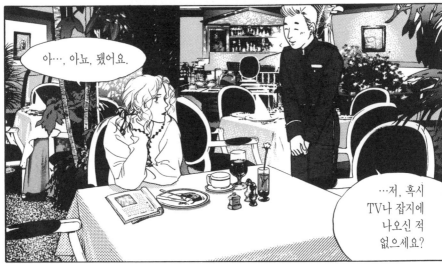

아…, 아뇨, 됐어요.

…저, 혹시
TV나 잡지에
나오신 적
없으세요?

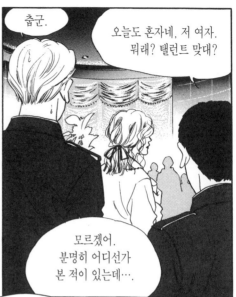

춥군.

오늘도 혼자네, 저 여자.
뭐래? 탤런트 맞대?

모르겠어.
분명히 어디선가
본 적이 있는데….

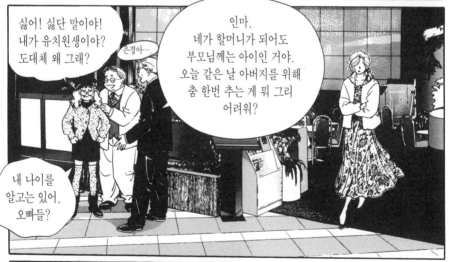

싫어! 싫단 말이야!
내가 유치원생이야?
도대체 왜 그래?

은경아…

인마,
네가 할머니가 되어도
부모님께는 아이인 거야.
오늘 같은 날 아버지를 위해
춤 한번 추는 게 뭐 그리
어려워?

내 나이를
알고는 있어,
오빠들?

왜~!! 꼭 색동저고리에
족두리를 써야 하냐고!

오늘 같은 날이 다시 올 것 같니? 막둥이 녀석 유치원 재롱잔치 꼭두각시 다시 한번 보고 싶다 하시는데 넌….

유치원생 조카 있잖아. 오빠 아들 시키란 말이야!

막내야, 너에 대한 아버지 사랑 알면서 그러냐~. 착하지?

몰라! 정말 너무들 해! 맨날 어린애 취급이야.

윗

콩

윽!

죄송합니다.

어….

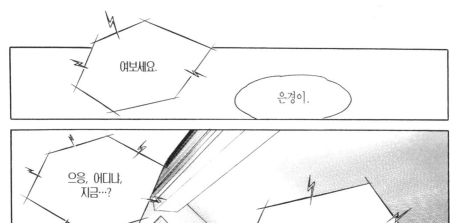

여보세요.

은경이.

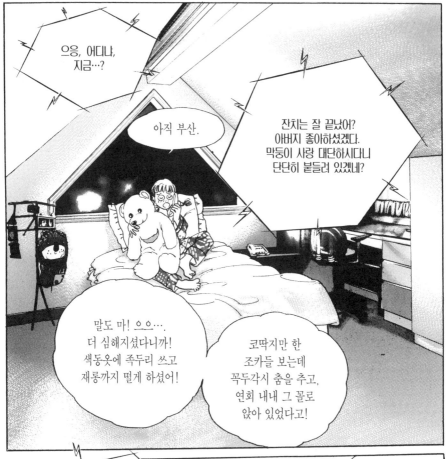

으응, 어디냐, 지금…?

아직 부산.

잔치는 잘 끝났어?
아버지 좋아하셨겠다.
막둥이 사랑 대단하시다니
단단히 붙들려 있겠네?

말도 마! 으으….
더 심해지셨다니까!
색동옷에 족두리 쓰고
재롱까지 떨게 하셨어!

코딱지만 한
조카들 보는데
꼭두각시 춤을 추고,
연회 내내 그 꼴로
앉아 있었다고!

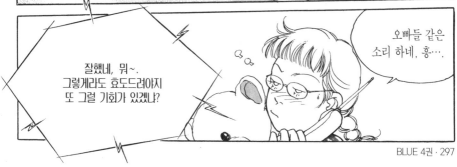

오빠들 같은
소리 하네, 흥….

잘했네, 뭐~.
그렇게라도 효도드려야지
또 그럴 기회가 있겠냐?

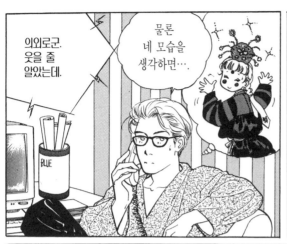

의외로군.
웃을 줄
알았는데.

물론
네 모습을
생각하면….

푸하하하핫~!!
좀 웃기긴 했겠다!!
아…, 하하하ㅡ.

……

하하하…, 미안.
예뻤을 거야,
분명히!

하
하
하…

그 웃음을
그치게 할 소식을
하나 전해주지.

짜식…, 삐지기는.
기운 내라고
웃어준 거야.

오늘
아미 언니
봤어.

Hi-, 피터팬~!

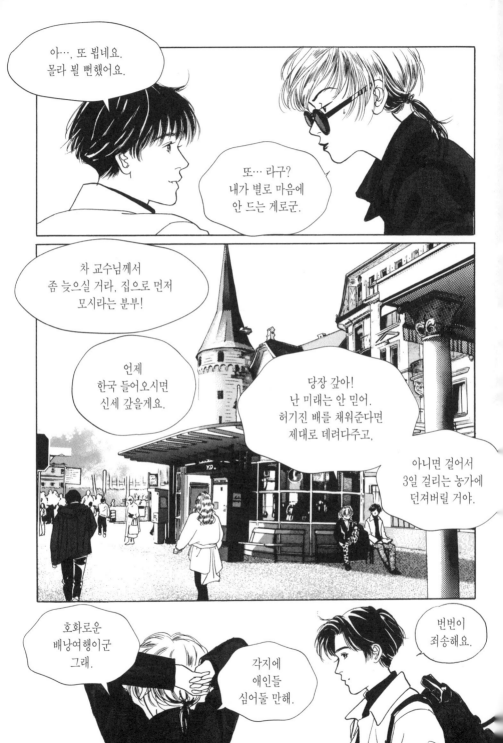

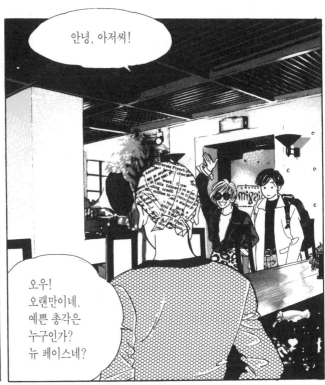

안녕, 아저씨!

오우!
오랜만이네.
예쁜 총각은
누구인가?
뉴 페이스네?

차 교수님
애인―.

핫핫핫….
또 헛짚었군 그래!
그 집 아들에게
차이고 이번엔
애인이라….

배낭족이구먼!
환영하오,
동포.

감사합니다.

탁
탁
탁

교수님이 많이
외로우셨던 게야.

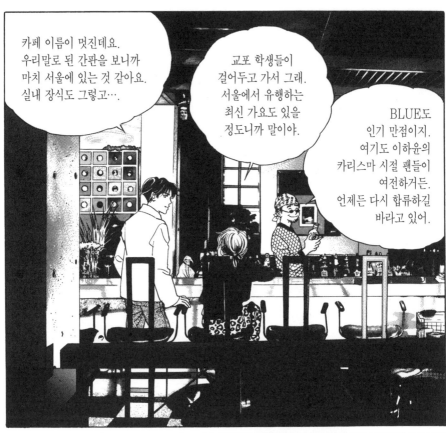

카페 이름이 멋진데요. 우리말로 된 간판을 보니까 마치 서울에 있는 것 같아요. 실내 장식도 그렇고….

교포 학생들이 걸어두고 가서 그래. 서울에서 유행하는 최신 가요도 있을 정도니까 말이야.

BLUE도 인기 만점이지. 여기도 이하윤의 카리스마 시절 팬들이 여전하거든. 언제든 다시 합류하길 바라고 있어.

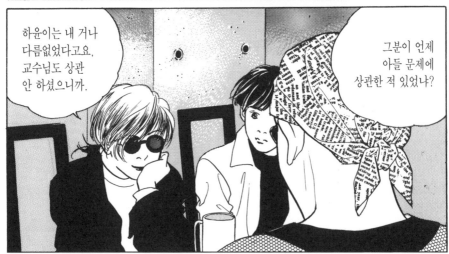

하윤이는 내 거나 다름없었다고요, 교수님도 상관 안 하셨으니까.

그분이 언제 아들 문제에 상관한 적 있었냐?

어찌 됐든
하윤이는 내가 본
남자들 중 최고!
한국으로
날아가지만 않았어도
내 거였는데 말이야.

뒷북치면 뭐 하나,
있을 때 잡아야지.
기회도 좀 많았어?
뻔질나게
드나들던 집인데.

......

아, 너도 알겠구나.
한국 Rock의 새바람
어쩌구 하던데.
굉장하다며, 요즘?

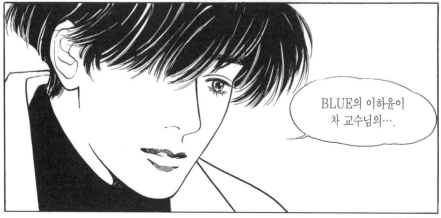

BLUE의 이하윤이
차 교수님의….

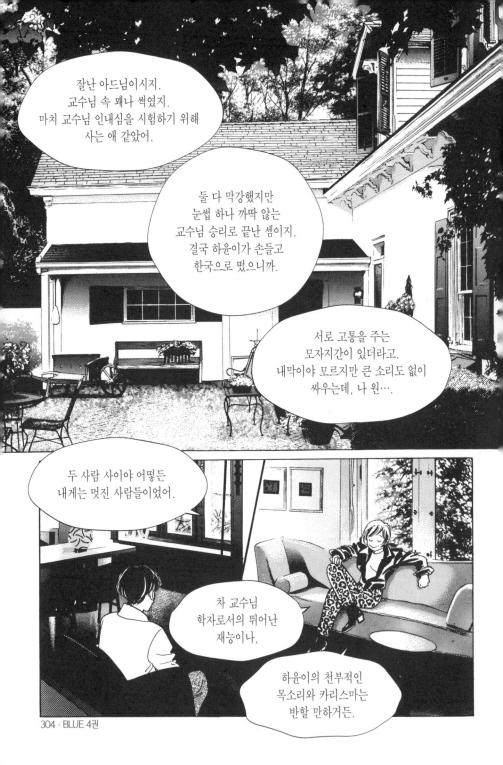

잘난 아드님이시지.
교수님 속 꽤나 썩였지.
마치 교수님 인내심을 시험하기 위해
사는 애 같았어.

둘 다 막강했지만
눈썹 하나 까딱 않는
교수님 승리로 끝난 셈이지.
결국 하윤이가 손들고
한국으로 떴으니까.

서로 고통을 주는
모자지간이 있더라고.
내막이야 모르지만 큰 소리도 없이
싸우는데, 나 원….

두 사람 사이야 어떻든
내게는 멋진 사람들이었어.

차 교수님
학자로서의 뛰어난
재능이나,

하윤이의 천부적인
목소리와 카리스마는
반할 만하거든.

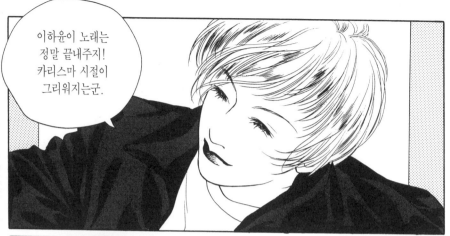

이하윤이 노래는 정말 끝내주지! 카리스마 시절이 그리워지는군.

그냥 가시게요?

그럼, 임무 완수했으니 기사는 이만 퇴장합니다.

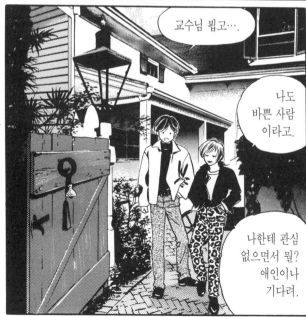

교수님 뵙고….

나도 바쁜 사람 이라고.

나한테 관심 없으면서 뭘? 애인이나 기다려.

안녕히 가세요!

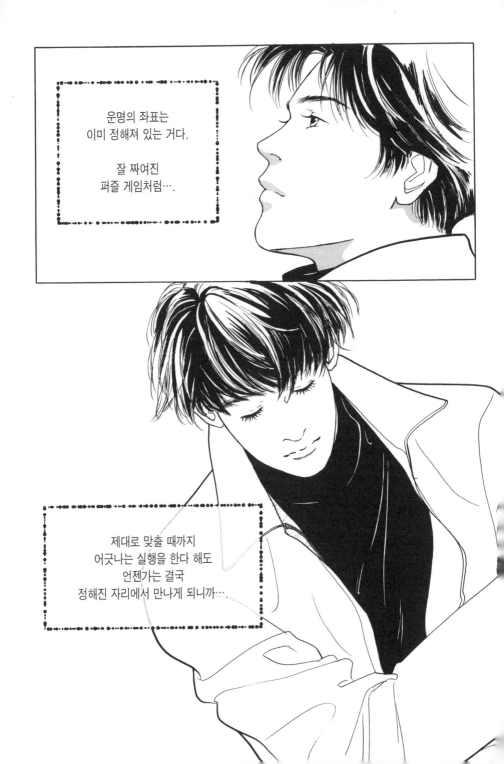

운명의 좌표는
이미 정해져 있는 거다.

잘 짜여진
퍼즐 게임처럼….

제대로 맞출 때까지
어긋나는 실행을 한다 해도
언젠가는 결국
정해진 자리에서 만나게 되니까….

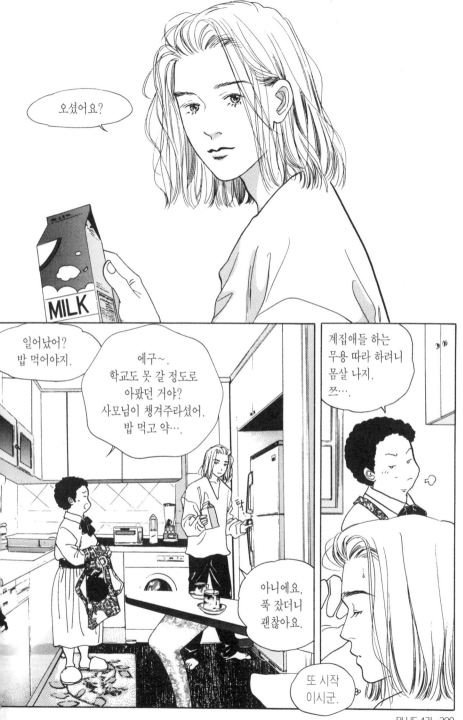

오셨어요?

일어났어?
밥 먹어야지.

에구~.
학교도 못 갈 정도로
아팠던 거야?
사모님이 챙겨주라셨어.
밥 먹고 약….

계집애들 하는
무용 따라 하려니
몸살 나지.
쯔….

아니에요,
푹 잤더니
괜찮아요.

또 시작
이시군.

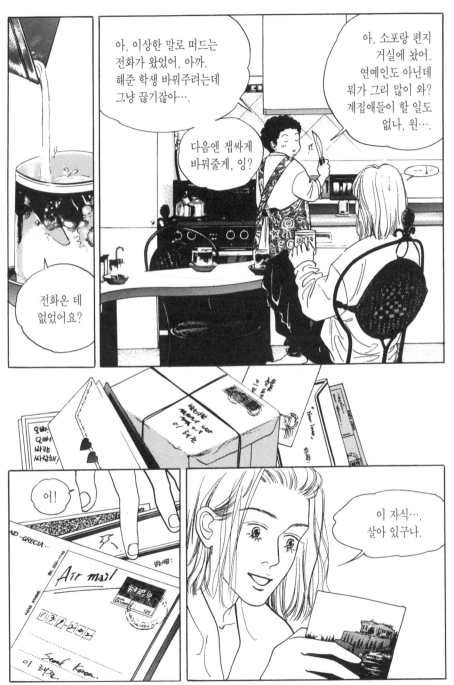

아, 이상한 말로 떠드는 전화가 왔었어, 아까. 해준 학생 바꿔주려는데 그냥 끊기잖아….

다음엔 잽싸게 바꿔줄게, 잉?

아, 소포랑 편지 거실에 놨어. 연예인도 아닌데 뭐가 그리 많이 와? 계집애들이 할 일도 없나, 원….

전화온 데 없었어요?

어!

이 자식…, 살아 있구나.

해준에게

또 한 주가 시작되는구나. 예정대로 미코노스 섬에 가려 해.
생각했던 것보다 높은 점수를 주고 싶은 그리스.
여느 다른 나라와 달리 낙후되어 있는 건 사실이지만,
Blue&White로 그려진 해안의 아름다움은 그 어느 나라와도 비교할 수 없어.
서울도 봄맞이로 한창 화사해져 있겠지.
콩쿠르 연습은 잘 돼가고 있는지 궁금하다. 건강하지?
아테네에서 미코노스 섬까진 5시간 걸린다는데
아침 일찍 나왔더니 배가 연착이 되고 있어.
덕분에 엽서도 쓰고….
사실은 연우에게도 엽서를 쓸까 했지만
뭔지 많이 힘들어하고 있었어.
연우를 잘 돌봐줘, 해준아. 부탁해.

네가 이 엽서를
받을 때쯤이면 난
스위스에 있을 거야.
다시 쓸게.
—승표—

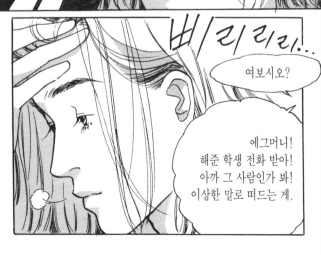

삐리리리...

여보시오?

여보세요.

에그머니!
해준 학생 전화 받아!
아까 그 사람인가 봐!
이상한 말로 떠드는 게.

하이-.
오르페우스!
통화하기 힘드네!

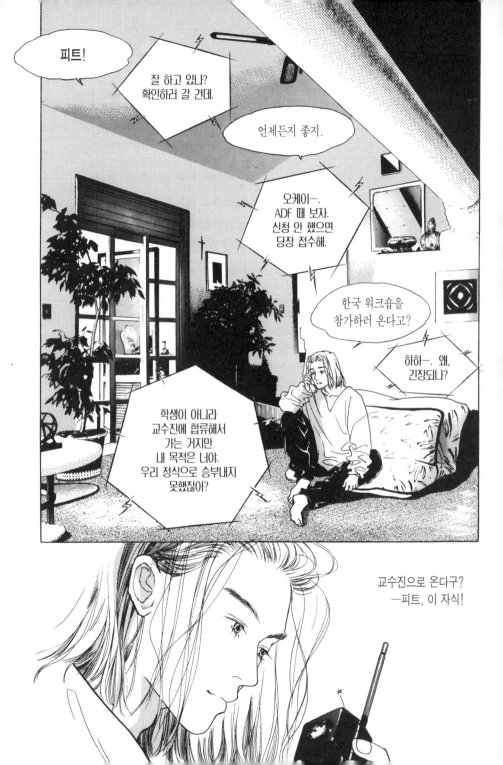

미안, 미안.
손님을 초대해놓고
주인이 외출이라니.
어쩔 수 없이
민박 제공해야겠네.

내일까지만 이해해줘.
모레부터는 내가 대접할게.
가고 싶은 곳을 생각해둬.

약속드린
청소와 세탁,
요리는 책임
지겠습니다.

떠나온 후 제대로
쉰 적이 없어요.
재충전하죠, 뭐.
독서하기 좋겠는데요.
정원이 아늑해요.

서재 출입을
허락해주지!
마음껏 읽으세요.

감사합니다!

이 방을
쓰도록 해요.

……

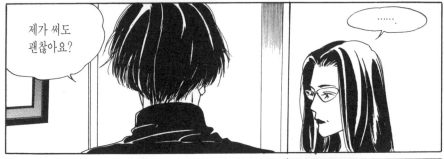

제가 써도
괜찮아요?

······

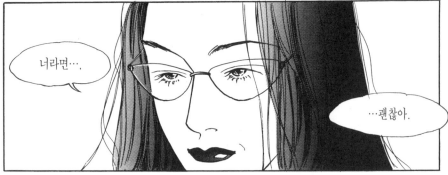

너라면···.

···괜찮아.

면접은 다음 주
수요일이에요.
본관 3층.

감사합니다.

세상에!
어디서 시커먼
구름이 몰려온 거야?
우와—,
빗줄기 좀 봐!

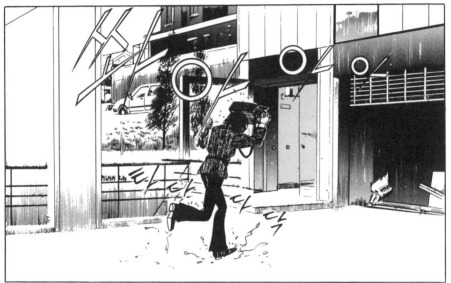

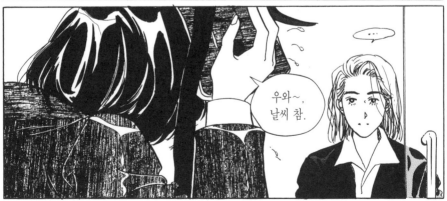

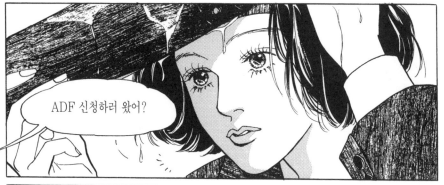

ADF 신청하러 왔어?

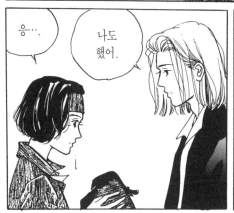

응….

나도 했어.

으응….

……

예전 같았더라면
절대 있을 수 없는 일….
이렇게 서로를 비껴
등지고 걷는다는 것은….

마감 시간인 것
같던데
빨리 들어가봐.

응….

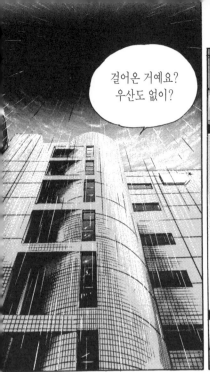

걸어온 거예요?
우산도 없이?

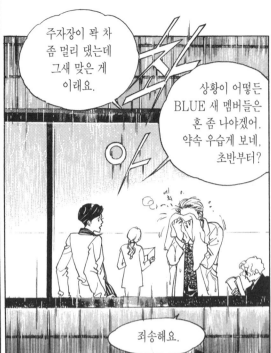

주자장이 꽉 차
좀 멀리 댔는데
그새 맞은 게
이래요.

상황이 어떻든
BLUE 새 멤버들은
혼 좀 나야겠어.
약속 우습게 보네,
초반부터?

죄송해요.

하윤이는
늦는다 했어요.
나머지 놈들은
모르겠고…

제멋대로군,
다들.

하제 씨!
단속해야겠네요.
멤버 교체 후
첫 인터뷰인데.

카리스마 매니저는 연락 왔어요?

JINO와 REX 먼저 들어온다더군요. 콘서트 계획은 그때 세우기로 했어요.

BLUE 오프닝 말고 조인트 콘서트를 추진해봐요.

일단 만나봐야죠.

그나저나 너무 늦네.

5시까지 영화촌도 인터뷰하고 또….

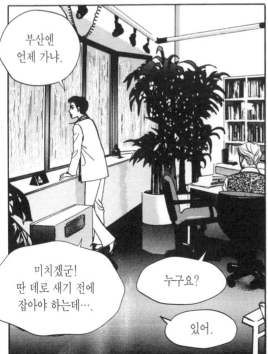

부산엔 언제 가냐.

미치겠군! 딴 데로 새기 전에 잡아야 하는데….

누구요?

있어.

……

B·L SONG SHOCK !

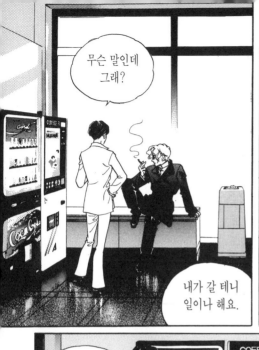

무슨 말인데
그래?

내가 갈 테니
일이나 해요.

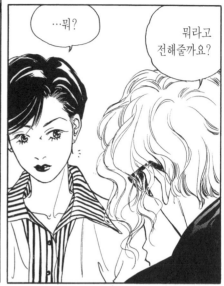

…뭐?

뭐라고
전해줄까요?

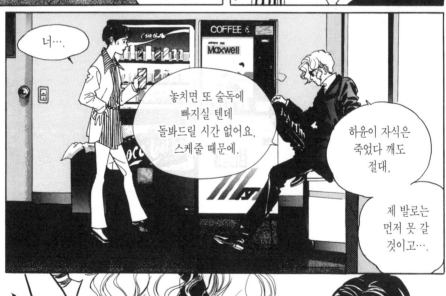

너…

놓치면 또 술독에
빠지실 텐데
돌봐드릴 시간 없어요,
스케줄 때문에.

하윤이 자식은
죽었다 깨도
절대,

제 발로는
먼저 못 갈
것이고…

……

마음 변하기 전에
어디 있는지 알려줘요,
그 멍청이…

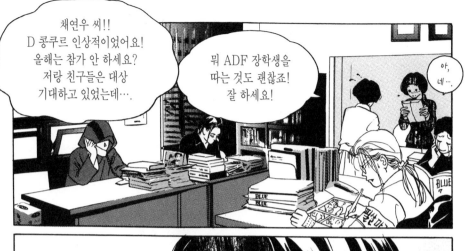

채연우 씨!!
D 콩쿠르 인상적이었어요!
올해는 참가 안 하세요?
저랑 친구들은 대상
기대하고 있었는데….

뭐 ADF 장학생을
따는 것도 괜찮죠!
잘 하세요!

아,
네….

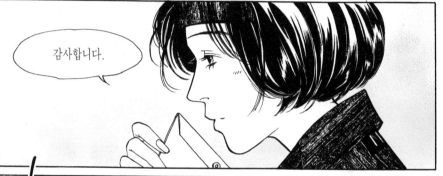

감사합니다.

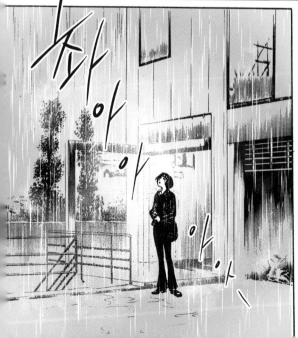

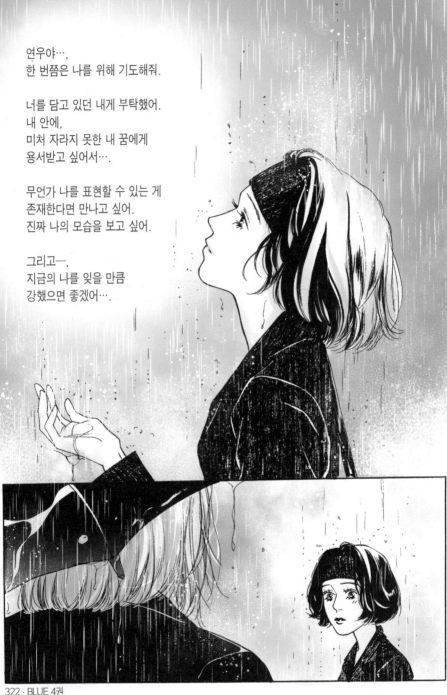

연우야…,
한 번쯤은 나를 위해 기도해줘.

너를 담고 있던 내게 부탁했어.
내 안에,
미처 자라지 못한 내 꿈에게
용서받고 싶어서….

무언가 나를 표현할 수 있는 게
존재한다면 만나고 싶어.
진짜 나의 모습을 보고 싶어.

그리고—,
지금의 나를 잊을 만큼
강했으면 좋겠어….

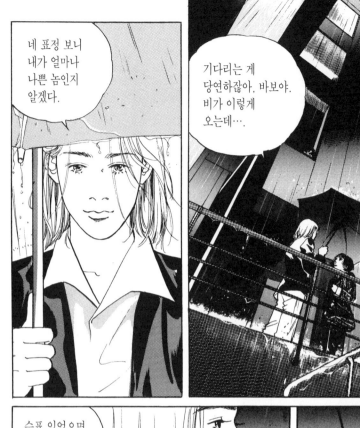

네 표정 보니 내가 얼마나 나쁜 놈인지 알겠다.

기다리는 게 당연하잖아, 바보야. 비가 이렇게 오는데….

해준아….

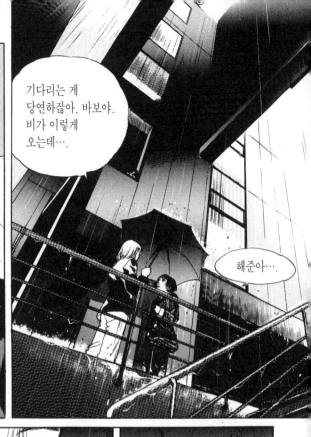

승표 있었으면 우리 둘 다 혼났을 거야.

머리만 안 맞으면 돼!

들어와!

바짝바짝 붙어!

연우 너도
문어 두 마리랑
놀기 싫지?
이 빛나는 머릿결이
사라진다니 끔찍!

우산을 하나 더
사는 게 좋겠어.

오우 노ー.
낭비야,
낭비!

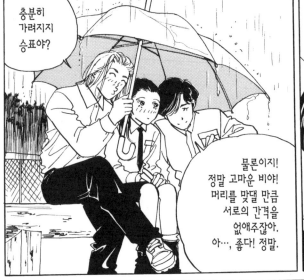

충분히
가려지지
승표야?

이 느낌
잊지 않았으면
좋겠다.

물론이지!
정말 고마운 비야!
머리를 맞댈 만큼
서로의 간격을
없애주잖아.
아…, 좋다! 정말.

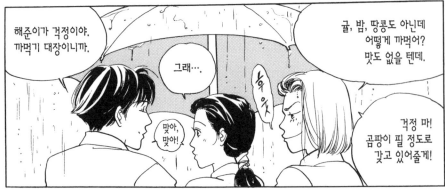

해준이가 걱정이야.
까먹기 대장이니까.

그래….

맞아,
맞아!

귤, 밤, 땅콩도 아닌데
어떻게 까먹어?
맛도 없을 텐데.

걱정 마!
곰팡이 필 정도로
갖고 있어줄게!

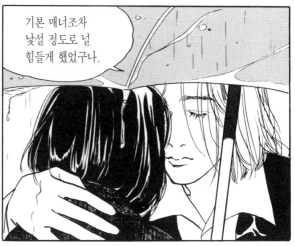

미안하다….

기본 매너조차
낯설 정도로 널
힘들게 했었구나.

예전 같았더라면…,
당연히 그랬던 일….

무심코 지나치는
사소한 어떤 것이…
한때는 너무도 사랑했던
소중한 것이었을 때는
눈물이 난다.

뒤를 돌아보니
슬퍼한 시간의 길이만큼
버려진 행복들이
죽어가고 있다.

나 이제 그때의 너를
다시 만나지 못할 거다….

—5권에서 계속—

LEE EUN HYE SPECIAL EDITION

BLUE 4

2024년 5월 25일 초판 1쇄 발행

저자 이은혜

발행인 정동훈
편집인 여영아
편집책임 최유성
편집 양정희 김지용 김혜정 조은별
디자인 디자인플러스

발행처 (주)학산문화사
등록 1995년 7월 1일
등록번호 제3-632호
주소 서울특별시 동작구 상도로 282 학산빌딩
편집부 02-828-8988, 8836
마케팅 02-828-8986

ⓒ2024 이은혜/학산문화사

ISBN 979-11-411-3209-5 (07650)
ISBN 979-11-411-3205-7 (세트)

값 16,500원